INTRODUCING ROMANTICISM: A GRAPHIC GUIDE by DUNCAN HEATH & JUDY BOREHAM

Copyright:©1999 BY DUNCAN HEATH & JUDY BOREHAM

This edition arranged with ICON BOOKS LTD

through BIG APPLE AGENCY, INC.,LABUAN, MALAYSIA.

Simplified Chinese edition copyright:

2019 SDX JOINT PUBLISHING CO. LTD.

All rights reserved.

图画通识丛书
A Graphic Guide

浪漫主义

Introducing Romanticism

邓肯·希思（Duncan Heath）/ 文
朱迪·伯瑞姆（Judy Boreham）/ 图
李晖 贾倩 / 译　李晖 / 审校

Simplified Chinese Copyright © 2019 by SDX Joint Publishing Company.
All Rights Reserved.
本作品中文简体版权由生活·读书·新知三联书店所有。
未经许可，不得翻印。

图书在版编目（CIP）数据

浪漫主义／（英）邓肯·希思(Duncan Heath)，（英）朱迪·伯瑞姆(Judy Boreham) 著；李晖，贾倩译．—北京：生活·读书·新知三联书店，2019.5（2025.5 重印）
（图画通识丛书）
ISBN 978-7-108-06428-8

Ⅰ.①浪… Ⅱ.①邓…②朱…③李…④贾… Ⅲ.①浪漫主义－研究－西方国家 Ⅳ.①J110.99

中国版本图书馆 CIP 数据核字（2018）第 274671 号

责任编辑	樊燕华
装帧设计	张　红
责任校对	曹忠苓
责任印制	卢　岳

出版发行　生活·讀書·新知 三联书店
　　　　　（北京市东城区美术馆东街 22 号 100010）
网　　址　www.sdxjpc.com
图　　字　01-2019-1737
经　　销　新华书店
印　　刷　北京隆昌伟业印刷有限公司
版　　次　2019 年 5 月北京第 1 版
　　　　　2025 年 5 月北京第 2 次印刷
开　　本　787 毫米×1092 毫米　1/32　印张 6
字　　数　50 千字　图 176 幅
印　　数　08,001－11,000 册
定　　价　30.00 元

（印装查询：01064002715；邮购查询：01084010542）

目 录

001 什么是"浪漫主义"?

002 英国18世纪的"浪漫"（Romantick）

004 德国的"浪漫"（Romantisch）

005 启蒙运动的问题儿童

006 世界性的启蒙运动

008 理性与情感

009 模糊的界限

010 英国、美国与革命

012 启蒙运动中的新古典主义

014 更为模糊的界限

015 哥特式复兴

016 哥特式建筑

017 想象崇高

018 古典主义游历、浪漫主义之旅

019 鉴赏家的敬畏感（Terribilità）

020 崇高的废墟

021 孤独的漫步者

022 我自己，就是典范

023 自然与社会

024 卢梭的影响

025 康德和浪漫主义革命

026 什么是唯心主义?

027 形而上的恐惧

028 关于崇高的思考

030 德国的浪漫主义运动

031 赫尔德论语言和历史

032 有机的历史

035 狂飙突进运动

036 维特和时代变化的严酷考验

037 双重人格

038 回归古典主义

039 不同版本的《浮士德》

040 自然的整体统一

041 席勒——古典主义者还是浪漫主义者?

042 《强盗》

043 儿童游戏或自然的戏剧

044 欢乐还是解放了的欢乐

045 法国大革命

046 欢乐的时刻

047 浪漫恐怖主义

048 卢梭的鬼魂

049 帝国主义式的革命

050 转向内在

051 英国的第一批浪漫主义者

052 《抒情歌谣集》

053 "湖畔派"

054 对湖畔派的批判

055 浪漫主义的赝品:哀相

057 拿破仑——"伪浪漫主义者"?

058 拿破仑的影响

059 戈雅:战争的恐惧

060 拉丁美洲的民族主义

062 德国浪漫主义:耶拿阶段

064 作为纯粹自我的德意志民族

065 浪漫主义对创造的信仰

066 德国浪漫主义:柏林阶段

068 黑格尔的美学

069 黑格尔的辩证法

070 黑格尔的唯心主义

072 荷尔德林——热爱希腊的浪漫主义者

074 自然和浪漫主义者

075 主体和客体

076 自我本位的崇高

077 仍然存在的不确定性

078 从自然中疏离

079 唯我论

080 浪漫主义反讽

082 反讽的世界

083 浪漫主义的残破之物

084 批判意识,浪漫主义美学

085 批评家和读者

086 莎士比亚和浪漫主义批评家

087 浪漫主义的时间概念

088 艺术是一种语言

089 联觉:统合的艺术作品

090 风景的内视

093 英国浪漫主义风景画

094 从古典主义到如画风格的转变

095 康斯太勃尔:待在家里的激进分子

096 颜料运用的即时性

097 透纳:变化的巨大涡流

099 布莱克:新耶路撒冷

101 可怕的对称

102 布莱克比较

103 一项乌托邦计划

104 政治经济学:沉闷的科学

105 欧文的社会(主义)乌托邦思想

106 英国的第二代浪漫主义者

107 雪莱:不信教的人

108 为诗歌辩护

109 普罗米修斯,或劫数难逃的浪漫主义天才

110 弗兰肯斯坦

111 电与生机说的辩论

112 法拉第和电磁学
113 病理科学
114 女性与浪漫主义
115 济慈:真实和理想
116 美即是真
118 伦敦东区佬诗派
119 拜伦:浪漫主义的典型?
120 持怀疑态度的朝圣者
122 《唐璜》——是后现代的吗?
123 拜伦主义的吸引力
124 欧洲复辟
126 秘密革命社团
127 俄国:十二月党人
128 普希金:俄国的拜伦
129 其他的俄国浪漫主义者
130 意大利:烧炭党
133 戏剧:公众的浪漫主义

135 艺术大师的时代
136 柏辽兹——用音乐书写的自传
137 古典还是浪漫?
138 浪漫歌曲
139 瓦格纳:统一的艺术作品,统一的德国
140 法国浪漫主义
141 新古典浪漫主义
142 维克多·雨果:痛苦的重生
144 司汤达:浪漫现实主义
146 巴尔扎克:小说科学家
148 早期浪漫主义画家
150 席里柯:浪漫主义的末日画面
152 东方主义
154 从共和主义到社会主义
155 法国的空想社会主义:圣西门
156 傅立叶与和谐人

157 其他社会主义者

158 普鲁东的无政府主义

159 卡尔·马克思:最后的浪漫主义者?

160 1848 年革命

161 一场资产阶级革命

162 美国浪漫主义

163 边疆的故事

164 霍桑和清教思想

165 伟大的美国小说

166 超验主义

167 梭罗的无政府主义

168 惠特曼:民主的诗人

169 后现代的浪漫主义者

170 浪漫主义的再现

172 拓展阅读

175 致谢

176 索引

什么是"浪漫主义"?

"浪漫"(Romantic,音译"罗曼蒂克")一词源自古法语 *romanz*,原意是指意大利语、法语、西班牙语、葡萄牙语、加泰罗尼亚语、普罗旺斯语这些从拉丁语发展而来,并隶属于"罗曼"语族(romance languages)的欧洲地方语言。

中世纪的"罗曼司"(*romance* 或 *romaunt*),则意味着使用上述罗曼语的一种而撰写的骑士传奇故事。它们通常采用诗体,并经常以某一段征程作为题材形式。

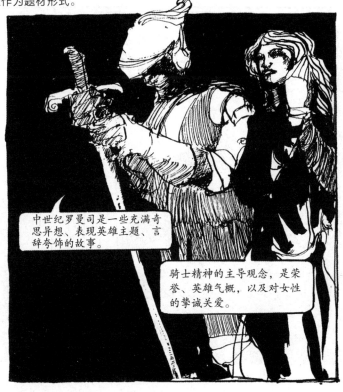

中世纪罗曼司是一些充满奇思异想、表现英雄主题、言辞夸饰的故事。

骑士精神的主导观念,是荣誉、英雄气概,以及对女性的挚诚关爱。

我们在俗语里使用"罗曼司"(romance)和"浪漫"(romantic)来形容强烈的**情感体验**。这种用法可以追溯到 romance 一词在中世纪的含义。18、19世纪作为一种**智识体验**的"浪漫主义"(Romanticism)概念,也同样来源于此,而"浪漫主义"正是这本书的主题。

英国18世纪的"浪漫"(Romantick)

在18世纪,"浪漫"(romantic)开始成为英语里的常用词。这时它的含义已经不仅指代中世纪的罗曼司,还广泛包括了有关如画风景和奇幻事物的一切爱好品味,即18世纪中叶对**感性**(或者感情)的狂热崇拜。深受古典主义思想影响的**塞缪尔·约翰逊**(Samuel Johnson,1709—1784)对这一新趋势充满怀疑。他在1755年编纂的《约翰逊字典》(*A Dictionary of the English Language*)中是这样定义"Romantick"的:

类似于传奇故事或罗曼司的;不合情理、不可理喻的;虚假的;臆想的;充满蛮荒景象的。

实际上,自文艺复兴以来,"浪漫"一词的用法,即是指想象力在艺术领域里的自由表达,但它主要用于表示负面意味。人们认为浪漫的想象会扰乱艺术形式的清晰表现,因此不适用于正规的主题。18世纪在英国涌现的浪漫主义精神,被有些人视为伊丽莎白时期文学及其"哥特式"倾向的复兴。英国浪漫主义从此被形容为"文艺复兴的复兴"。

由于18世纪晚期德国文化理论家的影响,"浪漫主义"一词在欧洲和新大陆地区获得广泛接受,可以用来恰当地形容各种具有鲜明**时代**特色的思想模式。它的许多负面含义也在这个过程中逐渐消失。

作为18世纪启蒙时代的人物,约翰逊在给这个词设立定义时,是根据它**以往**的使用情况……

浪漫主义不再是指那些"不可理喻的"概念和"虚假的"感性。它开始代表**真实、完整和自发性**。它被认为是从艺术和智识角度而对人类心理极致体验的一种积极倡导。人类心理体验的领域超乎逻辑与理性把握之外,它只能通过直接和诚挚的方式进行表达。人们认为,这些新的关注,是对时代急剧变化和不确定性的有效回应。

德国的"浪漫"（Romantisch）

1798 年，德国批评家与哲学家**弗里德里希·冯·施莱格尔**（Friedrich von Schlegel，1772—1829）用"浪漫"（romantisch）一词来描述当时艺术表现的形式，并特意将这个词与他所说的"前卫的、全人类的诗歌"联系到一起。

需要用一个新的词来界定那些从未获得重视的艺术特质……对想象和联想的自由表达。

不过，在约翰逊与施莱格尔相隔的这四十年里，究竟发生了什么事，导致他们俩的态度如此不同呢？美国（1776）和法国（1789）的两场政治革命，以及正在逐步侵蚀许多人传统农耕生活的工业革命，动摇了整个西方世界。

人们需要用新的思维方式来思考新的生活方式。由于找不到更好的词汇，"浪漫主义"就这样被用来表述对于这个世界的崭新体验。真正的浪漫主义者并不是过度敏感的空想家，而是直面他身处时代里那些痛苦现实的英雄，一位**天才**人物。

启蒙运动的问题儿童

想要理解浪漫主义,就得先理解**启蒙运动**。作为伟大启蒙运动的"问题儿童",浪漫主义体现出前一轮运动的众多特征,但同样也存在着一些显著差异。

从 17 世纪晚期到 18 世纪,启蒙运动影响了西方世界的大部分地区。首先,这是一个不分政治疆域,将全人类从专制、偏见和迷信这三重暴政下**解放**出来的运动。启蒙运动斗争的武器是什么呢?

在知识领域的巨大进步,是这个时代的标志……

思想上协同发展的可能性……

成为科学、哲学和文学之间共同语言的理性主义。

科学、哲学和政治领域在当时都有了重大的发展。**埃萨克·牛顿**爵士(Sir Isaac Newton,1642—1727)的发现证实了宇宙的规律性和有序性,哲学家**约翰·洛克**(John Locke,1632—1704)宣称只有通过感官、经验和观察提供的信息才能真正地理解外部世界。科学知识可以消除迷信。

世界性的启蒙运动

当时知识分子的目标是让自己的事业体现出世界主义精神,让理性探究成为国际通行的做法。这种探究将能够洞察到人类**集体**面临的普遍处境。美国与法国革命的思想基础,即来源于这场争取实现世俗**人文主义**理想的共同斗争。尽管这些理想观念彼此各异,却把整个西方世界的知识分子联合在一起。德国哲学家伊曼努尔·康德对此深信不疑……

人类现在应该通过心灵的探索行动而摆脱自己的不成熟状态,尽管可能获取到的知识存在各种局限,而这些局限也会在这个探索过程中显现出来。

哲学家、讽刺作家、科学家、艺术家、政治家和知识分子努力尝试消除人们对当前沿袭的智慧与教会权威的依赖。在他们认同的生存理论里，人类无须借助外力，就可以处于自己的理性宇宙的中心。

智性探索活动贯穿于当时的整个西方世界，其标志特征是某种统一与自信的精神。在**德尼·狄德罗**(Denis Diderot，1713—1784)监督下编纂的巨著《**百科全书**》(*Encyclopédie*)，试图用当时才华最出众的一批人来汇集那个时代累积下来的智慧。它是启蒙精神最权威的代表。

理性主义（Rationalism）：该理论认为理智是知识确定性的基础。

唯物主义（Materialism）：该理论认为除了物质以外并无其他存在，物质的变化控制了意识和意志。

经验主义（Empiricism）：该理论认为观察和经验是知识的基础。

决定论（Determinism）：该理论认为人的行为并不自由，而是取决于各种动机。这些动机被视为外部力量对意志产生的作用。

功利主义（Utilitarianism）：该理论认为人类行动的道德层面取决于他们创造幸福的能力。

以上是当时的几种哲学理论方法。人类具有臻至完美的*潜能*，而通过**智识的运用**，宇宙也会被逐一探明。

理性与情感

但是,如果以为启蒙运动是连贯一致的计划安排,并且只推崇理性,则会产生误导。在当时的**个人**领域和**政治**领域里,各种激情和"喜爱"也同样被认可。18 世纪的"感性时代"与洛克严谨的经验主义一样,都是启蒙运动的一部分。法国哲学家狄德罗的一句话清楚地指出了这一点。

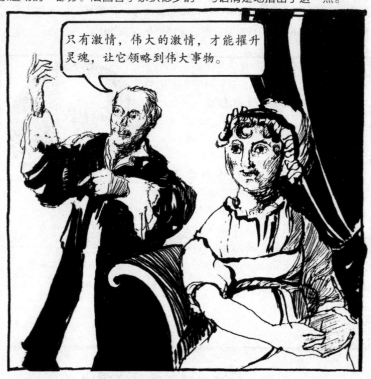

只有激情,伟大的激情,才能擢升灵魂,让它领略到伟大事物。

启蒙运动的多样性,让它不仅能够促进针对现有权威的*理性*批评,又能诉诸人类*情感*,从而实现相同的基础目标,即个人自由与政治自由。因此,激发情感被看作是*理性*的行为,这便是情感作为客体的重要性。

以描写社会风俗见长的英国小说家**简·奥斯汀**(Jane Austen,1775—1817)对那个时代的理性和情感都非常敏感。她的小说《理智与情感》(*Sense and Sensibility*,1811)戏剧化地表现了两者之间的冲突。

模糊的界限

人们常认为浪漫主义与启蒙思想截然对立。但更准确的看法,是将浪漫主义视为一种*批判*。它的批判对象是启蒙运动日益依赖的过度理性主义。启蒙运动的改革精神无疑在思想和政治上都对西方人产生了解放作用,多数的浪漫主义艺术家和思想家都对启蒙运动保留着一种不太情愿的认同感。

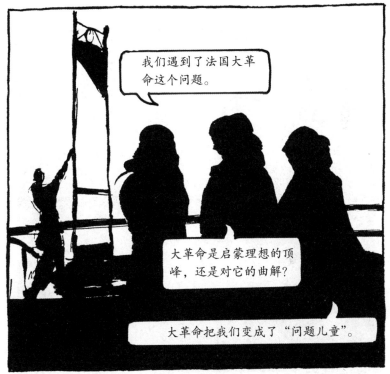

我们遇到了法国大革命这个问题。

大革命是启蒙理想的顶峰,还是对它的曲解?

大革命把我们变成了"问题儿童"。

启蒙运动与浪漫主义之间的界限较为模糊。两者都是目标性质极为严肃的**改革**运动。浪漫主义者和启蒙思想家都以解放人类的内心世界为目标,也都一样坚信人类可以把握真理和正义的绝对概念。

浪漫主义从本质上来说是一次兼收并蓄的运动,它并不排斥先前理性主义者的目标。浪漫主义是启蒙运动的另一种延续。

英国、美国与革命

对于在专制君主统治下辛劳的欧洲人来说,美国早已成为一种希望的象征。1775—1776年间的美国独立战争,标志着首次激荡在世界范围内的革命精神。这种精神即将激励着整个浪漫主义时代。这一变化被认为完全符合启蒙运动理性与常识至上的原则,并且远没有法国大革命那么激进。

在18世纪晚期,"革命"(revolution)一词尚未被完全赋予"摧毁既有秩序"的现代意义。

这个词主要被用来描述天体运动。

但与此相关的是,它也指代朝向先前某种状态的回归运动。

尽管激进的英国思想家**托马斯·潘恩**(Thomas Paine,1737—1809)在形容美国独立战争时,曾经使用过"革命"一词并让它流行于世。然而,这个词并不是在任何场合下都与激进变革的力量有关。为美国独立打下基础的并不是身无分文的穷人,而是中产阶级,甚至是想要与他们那些英国表亲们平起平坐的新英格兰贵族地主。

美国东北部地区的开拓者,是当年持有异见的英国清教徒。这一地区是英国的卓有成效的扩展成果。在这个反叛时期,社会思想氛围的激励来源,正是英国启蒙时代经验主义的伟大代表人物的感召:哲学家弗朗西斯·培根和约翰·洛克,以及科学家伊萨克·牛顿。经验主义这一门侧重观察的科学,为美国殖民者的远大志向提供了道德和哲学基础。《独立宣言》(*The Declaration of Independence*,1776)结合了有关人类的**经验式**考察,以及某种道德与政治论断。

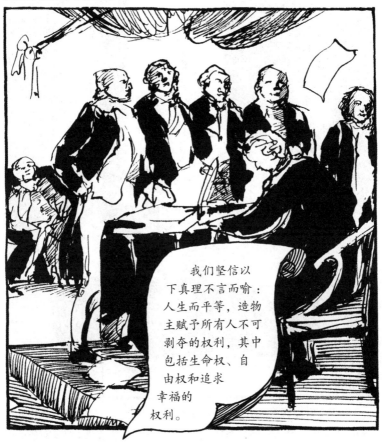

我们坚信以下真理不言而喻:人生而平等,造物主赋予所有人不可剥夺的权利,其中包括生命权、自由权和追求幸福的权利。

美国的反叛者还采用特定的美术与建筑风格来表现这些信念。这种风格,正是十余年后法国革命者所推崇的**新古典主义**。

启蒙运动中的新古典主义

　　浪漫主义想要远离的并不是启蒙运动本身,而是具体表现启蒙精神的艺术风格——新古典主义。这一艺术术语用来指代 18 世纪有关人性基础法则的探寻。它剥离了迷信的一层层陈腐外壳,揭示出以*道德*为*基准*的普适真理。新古典主义最先盛行于文学领域(17 世纪晚期到 18 世纪早期),之后才在艺术、建筑领域(18 世纪晚期到 19 世纪早期)展开。

伏尔泰

艺术同理性探索将要创造的新社会一样,必须建立在清晰的法则基础上。

形式规整、比例优美,就像我们在古典时期艺术品里看到的那样。

　　18 世纪晚期的艺术家以启蒙运动者的明确信心,认为他们的风格才是"真正的风格",并能对永恒的真理进行理性审视。新古典主义反对先前**巴洛克**风格的夸张修饰,并且格外反对与法国腐败的*旧制度*关联密切的颓废的**洛可可派**。

洛可可派艺术家**弗朗索瓦·布歇**（François Boucher，1703—1770）在评价法国宫廷的艺术技巧时，曾抱怨自然景观往往"过于青翠，光线过于糟糕"。对于新古典主义思想家来说，"自然"则成了用来衡量艺术、哲学、道德和政治的标尺。正如启蒙哲学家让-雅克·卢梭所倡导的那样，只有从"自然"的生存状态下重新开始，才能获得人性的重生。因此，新古典主义试图以线条的"原始"纯净与形式的朴素庄严作为榜样，来寻求人类的改善。古典时期艺术品中的**异教**成分也使得启蒙*思想*家们愿意用它来与基督教的教条做斗争。

某个客观、永恒的"真理"正在"某处"等待着被发现，而艺术则出于对秩序的推崇，能够让这个真实里包括的所有成分呈现为一套连贯的关系。古典艺术受人推崇，是因为它的目标是要给混沌状态赋予秩序。

更为模糊的界限

近年来,批评界在审视新古典主义时,就像审视浪漫主义一样,倾向于扭转以往的简单化做法,以便寻找到这场运动中包含的众多发展趋势。**约翰·约阿希姆·温克尔曼**(Johann Joachim Winckelmann, 1717—1768)就是一个很好的例子。作为新古典主义的典型代表、艺术史的开创者,他在倡导所谓的"古典主体化"方面起到了重要作用。他以初期浪漫主义的激情来解读古希腊的艺术,而这种方式在以往古代文物研究工作中闻所未闻。温克尔曼在评判艺术品价值时解除了对于感性的约束,并由此而成为浪漫主义审美的先声。

在古典雕塑中可以看到森林和瀑布的有机构造形式。

像修·昂纳(Hugh Honour)所说的那样:"从温克尔曼开始,艺术开始取代宗教,而审美经验开始取代神秘天启。"在温克尔曼的启发下产生了一种特殊的混合物——"浪漫化的古典主义"。

哥特式复兴

18 世纪的北欧还有另一股与新古典主义相对立的潮流,那就是中世纪哥特式建筑的复兴,以及文学活动中"哥特"品味的流行。两场运动被英国的**贺拉斯·沃普尔**(Horace Walpole,1717—1797)紧密地结合在了一起。他不但树立了这场复兴的第一个重要里程碑——他的哥特式庄园"草莓山庄"(Strawberry Hill,1748),还写下了第一本伟大的"哥特小说"《奥特兰托城堡》(*The Castle of Otranto*,1764)。

人必须要具备一定品味,才能体悟古希腊建筑的美感,但他只要有激情就能体会到哥特的魅力。

"哥特"这一词的采用,表明它相对随意地借用了当时被视为中世纪封建生活理想标准的主题形式。它对初期浪漫主义者有着极大的吸引力。"哥特"最早被看作是一个古怪而漫无目的的运动。但是,它跟新古典主义一样符合人们对于"原始之物"的欣赏品味。哥特艺术中古旧的"阴暗感"呼应了人们对于感性极致状态的新兴趣。

015

哥特式建筑

哥特式建筑被定义为一个自然主义、"有机的"、基督教的习语，它比当时流行的 "异教" 古典主义更能与北欧的文化传统相融合。英国诗人柯勒律治也发现了这一点，他说："哥特大教堂是我们宗教信仰的石化之物。"

以哥特式崇高为风格的画家、威廉·布莱克的朋友 **J.H. 福塞利**（J.H.Fuseli，1741—1825）指出了哥特与北欧神话传统的联系。

和希腊神话相比，哥特神话对我们的影响更深，因为将我们与哥特的魔法联结在一起的纽带尚未断裂。

浪漫派的民族主义者往往会回溯中世纪的生活，并将其作为某种原型来模仿。英国哥特艺术的模仿对象，是宗教改革以前天主教的历史传统。但这种怀旧情绪在英国是一种矛盾的存在，因为浪漫主义原本萌芽于自主精神和个人信念这些本质上属于新教文化的原则。

想象崇高

启蒙运动无法预料的副作用,是它显示出物质世界里存在着许多尚未被探索的隐秘之处。实证科学探索原先假定的是,宇宙的神圣秩序将会在自然体系深处被人发现,结果它却成功有效地证明了物质世界有多么复杂和难以理解。科学家**汉弗里·戴维爵士**(Sir Humphry Davy,1778—1829)感受到了这种沮丧。对此,他给出了极其浪漫主义的回应。

虽然通过各种实验仪器我们可以发现、发展甚至创造近乎无穷种类的细微现象,但是我们无法断定它们所共同遵循的规律。同时,在试图界定它们的过程中,我们对各种未知的动因产生出虽然崇高却隐晦不明的想象,并由此感到迷茫。

对于**崇高**("超拔的""令人生畏的")的感觉体会,逐渐被用来跨越人类有限理解力与物质宇宙那不可想象的无限性之间的鸿沟。

古典主义游历、浪漫主义之旅

"壮游"（Grand Tour）对向往崇高这一浪漫主义初期特征的形成有着很大的影响。"壮游者"都来自富有的英国或者北欧家族，他们被家人送到意大利去感受古典时代的辉煌过去。但要抵达古典文明的家园，他们必须要越过阿尔卑斯山的荒榛乱木，对于浪漫主义者来说，它俨然已成为崇高风景的典范。**劳伦斯·斯特恩**（Laurence Sterne）在他的小说《多情客游记》（*A Sentimental Journey through France and Italy*，1768）中讽刺了这种为体会崇高而旅行的风潮。

诗人**托马斯·格雷**（Thomas Gray，1716—1771）和哥特小说家贺拉斯·沃普尔曾经著书描述他们在 1739—1741 年间穿越阿尔卑斯山的旅程，这是关于崇高的早期记述。作为一种审美实验，他们主动寻求达到新的感觉极致。

每一座悬崖、每一股湍流、每一道峭壁，无不孕育着信仰与诗歌。

群山、深渊和荒野，与启蒙主义的思想原则截然相悖。在启蒙主义看来，宇宙井然有序，它出自某位神圣的"上帝钟表匠"之手。

鉴赏家的敬畏感（*Terribilità*）

那些能够经受得起类似旅程的人引领了欣赏山峦间崇高气势的风潮。西蒙·沙玛（Simon Schama）称之为"哥特地质心理"。然而，在阿尔卑斯山另一边等着那些旅行者的又是什么呢？在众多经典名作中，两位广受欢迎的浪漫主义先驱罗萨和皮拉内西的作品，最能表现当时旅行者在山中的体验。

意大利巴洛克派艺术家**萨尔瓦托·罗萨**（Salvator Rosa，1615—1673）的作品预示着"哥特心理"的产生，它们在18世纪被人争相收藏。罗萨崇尚他所说的"荒野的美感"。他自己的作品就充满了敬畏感（令人生畏的感觉），并向后世观赏者显示出强烈的刺激效果。

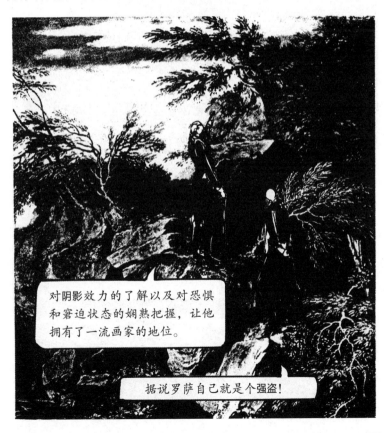

对阴影效力的了解以及对恐惧和窘迫状态的娴熟把握，让他拥有了一流画家的地位。

据说罗萨自己就是个强盗！

崇高的废墟

蚀刻家 **G.B. 皮拉内西**（G.B.Piranesi，1720—1778）在表现罗马废墟时，遵循了当时方兴未艾的"崇高"品位标准。他作品中的罗马废墟有着磅礴的气势，促使壮游者认为古典时期的遗物是令人敬畏的"原始"力量来源，并值得被当代艺术和建筑模仿。

在对崇高的追求中，新古典主义、哥特和浪漫主义之间的界限再次变得模糊。

孤独的漫步者

哲学家**让-雅克·卢梭**（Jean-Jacques Rousseau，1712—1778）动摇了启蒙运动等同于无情的理性主义的看法。他给18世纪的思潮带来了富于情感和想象力的一面，以至于很多人把他看作是浪漫主义初期的典型代表。

卢梭是一个孤独的人，他的个人主义达到了迫害妄想症的极端程度。乘坐马车的"壮游"模式并不适合他，他独自步行穿越阿尔卑斯山，并在自传《忏悔录》（*Confessions*，1781—1788）中以浪漫主义者的方式记录了旅途印象。

我需要激流、巉岩、松柏、幽暗森林和群山，需要那向上攀缘或下山的险径，需要近在咫尺、令我心惊胆寒的深渊……

卢梭既有弥赛亚气质又十分厌世。他对自我内心体验的探索超越了感性本身。他把自我擢升为某种能够自主进行道德选择的纯粹之物。这种排除一切外部因素的个人主义，是他给浪漫主义有关自我和社会的思想内容带来持续贡献的基础。

我自己，就是典范

卢梭的《忏悔录》的第一页就阐明了他早期浪漫主义的信条："我已决定要开始一项事业，它史无前例，而且一旦完成之后，就无人能够模仿。**我**的目标是向我的同类展示一幅在各方面都真实自然的肖像。我将描绘的人就是**我自己**。"

……我与世上所有人都不相似。也许我并不比谁更好，但至少我与众不同。

卢梭（与后来的康德一样）承认**理智**是控制个人行为，继而确保选择自由的"内心声音"。但他进一步讨论了启蒙时期关注的共相（the universal）问题。他认为，能够向理智发号施令的，是*共同生存条件下形成的*情感。因此，理智与情感在我们彼此对待的行动中结为一体。

至少理论上是这样的。在实践当中，人类已经被理性选择的自由*错误地引*领出纯真的"自然状态"，并走向堕落与冲突。

自然与社会

卢梭把幻想中的"自然状态"当成一种压迫和不平等程度较低的文明典范形式。他还认为私人财产是现代社会腐败的基石。从这一点来看,卢梭迥然有别于先前像霍布斯和洛克那样持"社会契约"理念的思想家。

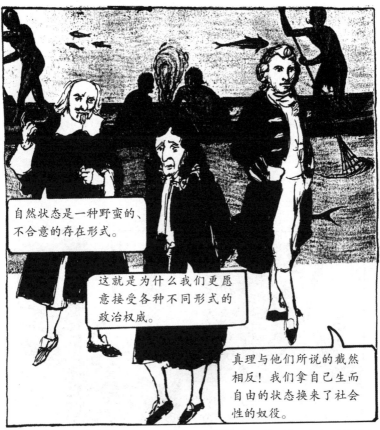

自然状态是一种野蛮的、不合意的存在形式。

这就是为什么我们更愿意接受各种不同形式的政治权威。

真理与他们所说的截然相反!我们拿自己生而自由的状态换来了社会性的奴役。

在《爱弥儿》(*ÉMile*,1762)中,卢梭阐明了自己的一套新型教育方式理念。按照这种新的方法,个人发展将不受权威压迫,并且可以和原本的"纯真"状态保持密切关联。卢梭在这方面延续了18世纪对"**高贵野蛮人**"这一臆想形象的执念。当时的人们认为,这个质朴雄伟的形象,可以让人通过反讽视角而彻底看清西方社会的种种谬误与恐惧。

卢梭的影响

卢梭还在以下几个方面有着长远的影响:

- 他预示着浪漫主义执著于个人主体性的发展倾向。
- 他从个人和主观角度来解决道德问题的方式,激励伊曼努尔·康德开展了一场目标远大并对浪漫主义思想影响深远的哲学改革。
- 他在出神和幻象状态下与自然相交融的模式,在*狂飙突进*运动中得到发展。悖论的是,这也让浪漫主义陷入了个人与外部世界、主体与客体相分离的困境。
- 他的思想为法国大革命的理论家所用(更确切地说是被盗用)。在《社会契约论》(*The Social Contract*, 1762)中,卢梭提出,在掌权者和公民的"公共意志"之间有一种"契约"。法国革命者以令人胆寒的方式启用这种"公共意志",从而让"恐怖统治"时期最极端的暴行都变得合理。英国浪漫主义散文家威廉·哈兹里特是这样评价卢梭的:

正是他把那难以释怀的敌意,对于等级与特权的敌意,摆放在优先于人性的地位,并把它传播到每个人的心底。他把这敌意等同于思想者的自豪,等同于人类心灵最深处的渴望。

因此卢梭在个人和政治层面上都是"革命的",并处在浪漫主义与革命之密切关联的中心。

康德和浪漫主义革命

浪漫主义是启蒙运动的"问题儿童",而**伊曼努尔·康德**(Immanuel Kant,1724—1804)就像卢梭一样,是这位儿童的另一位父亲。康德的**唯心主义**无意中点燃了认识论层面的浪漫主义革命之火。**认识论**即是关于知识的理论。它关心的是我们如何获得知识,以及我们的知识基础究竟有多牢靠。

康德在他的《纯粹理性批判》(*Critique of Pure Reason*,1787)里表明,人类心理的内在*范畴*(像空间、时间、原因、结果这样的概念)决定了我们理解世界的先验(即先于经验的)方法。

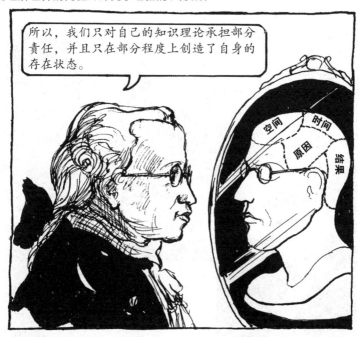

这是一个真正的革命性的观点。像康德自己说的那样,这是哲学界的"哥白尼革命"。

为什么又说康德是一个"唯心主义者"呢?用通俗的话来说,古典主义和浪漫主义都试图将现实"理念化"。然而从严格的*哲学*层面来说,在古典主义世界观过渡到浪漫主义世界观的过程中,唯心主义起到了关键作用。

什么是唯心主义?

哲学里的唯心主义指的是:我们外部感知的对象,是与我们内心想法有关的"理念",而**精神之物**则是本质上的真实。

这样一来,"理念"便是人类知识的基础。这与**唯物主义**恰好相反。唯物主义认为,除了物质及其运动之外,其他一切均不存在。从根本上说,唯心主义源自柏拉图关于具体可见的真实背后存在着"完美理型"的理论。作为一个继承柏拉图古典传统的唯心主义者,康德构想出的理想世界,是由众多不可知的"物自体"(noumena)组成。这些物自体有别于我们通过各类感觉而能够知晓的"现象"(phenomena)。

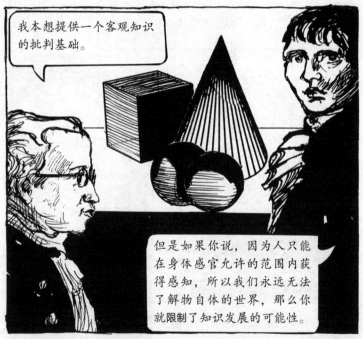

我本想提供一个客观知识的批判基础。

但是如果你说,因为人只能在身体感官允许的范围内获得感知,所以我们永远无法了解物自体的世界,那么你就限制了知识发展的可能性。

人类自身就是那个限制条件。因此,在(康德的理论推导而出的)浪漫主义思想里,人是知识的主观中心。康德的批判唯心主义引发了一场革命,并且颠覆了几个世纪以来的思想基础。我们很难理解,这对他同时代的人来说是一个多么可怕的前景。

形而上的恐惧

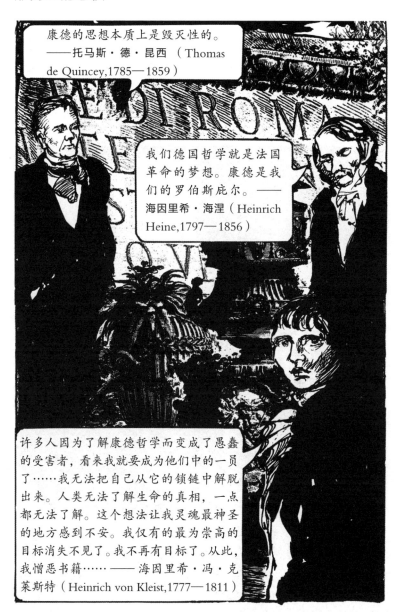

康德的思想本质上是毁灭性的。——托马斯·德·昆西（Thomas de Quincey, 1785—1859）

我们德国哲学就是法国革命的梦想。康德是我们的罗伯斯庇尔。——海因里希·海涅（Heinrich Heine, 1797—1856）

许多人因为了解康德哲学而变成了愚蠢的受害者，看来我就要成为他们中的一员了……我无法把自己从它的锁链中解脱出来。人类无法了解生命的真相，一点都无法了解。这个想法让我灵魂最神圣的地方感到不安。我仅有的最为崇高的目标消失不见了。我不再有目标了。从此，我憎恶书籍……——海因里希·冯·克莱斯特（Heinrich von Kleist, 1777—1811）

关于崇高的思考

康德关于崇高的观点,给那些受其唯心主义影响而备感困扰的人带来了稍许安慰。**艾德蒙·伯克**(Edmund Burke,1729—1797)的《论崇高与美丽概念起源的哲学探究》(*A Philosophical Enquiry into the Origin of Our Ideas of the Sublime and the Beautiful*,1757)就是这一方面的重要先驱。伯克将**美丽**(因和谐及比例协调而给观者带来一种有序整体的感觉)与**崇高**(正因缺少这种感觉而激起一种丰富而愉悦的恐惧)相对比。

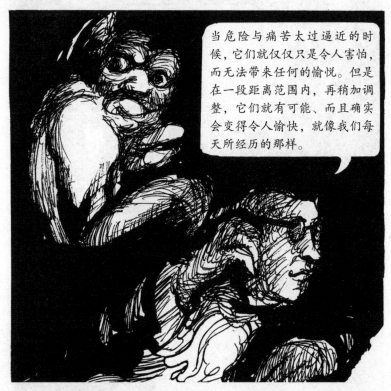

当危险与痛苦太过逼近的时候,它们就仅仅只是令人害怕,而无法带来任何的愉悦。但是在一段距离范围内,再稍加调整,它们就有可能、而且确实会变得令人愉快,就像我们每天所经历的那样。

不管是在山地风景、哥特建筑、"浪漫"文学中抑或是工业化的新型建筑里,隐晦、庞大与不规则的特征,都会让人对自身的局限性和不免一死的境况产生一种"崇高"感,与此同时,在安全距离外观望危险的源头,将带来一种间接而强烈的*兴奋愉悦*。

康德的《判断力批判》（Critique of Judgment，1790）区分了"数学的崇高"（体现为庞大结构的广度）和"力学的崇高"（体现为无法抗拒的自然力量）。

关于崇高的思考迫使观察者舍弃**想象**（它不足以完成理解无限的任务），以便运用**理性**（它必须尽量吸纳新的感觉信息）。因此崇高感是一种主体（观察者）的*创造行为*，而不是外部世界的崇高客体的某种内在之物。

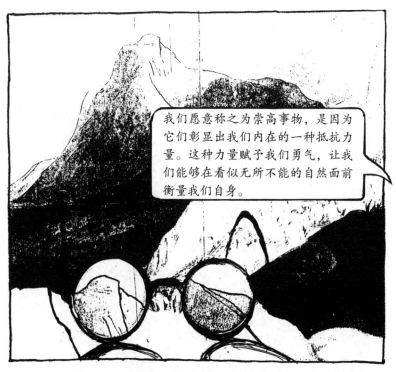

我们愿意称之为崇高事物，是因为它们彰显出我们内在的一种抵抗力量。这种力量赋予我们勇气，让我们能够在看似无所不能的自然面前衡量我们自身。

因此，当我们面对外部的**非理性**客观存在时，就会强调自己主观理性的力量，来回应崇高带来的极致感觉。这就类似于我们在道德**失序**的混乱状态下做出的道德抉择。两种情况下，我们都做出了*自由而主观*的价值判断。对于康德来说，审美与道德同样都是启蒙运动的一部分，而启蒙则是为了远离心灵束缚、走向某种程度的自主。

德国的浪漫主义运动

18世纪晚期的德国浪漫主义与德国人寻求**民族身份**的活动有着千丝万缕的联系。那时德国尚未统一,只有一批说德语的小邦国。其中普鲁士的面积最大、实力也最强。那时的德意志人没有一个共同的当代艺术传统,也没有能让他们获取灵感的文化中心。

德意志的作家和思想家们往往很反感自己对法国新古典主义和启蒙运动榜样的趋从。随着拿破仑在1806年入侵占领德语地区,这种趋从发展成了政治趋附。后来将成为民族主义者的那些人,只能回望中世纪和文艺复兴时期,那时德意志还引领着拥有深厚文化的神圣罗马帝国。启蒙运动关于人类经验"普适"性质的观念,对于混杂相处的德意志邦国来说毫无意义。

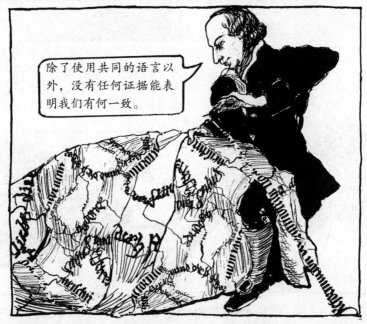

除了使用共同的语言以外,没有任何证据能表明我们有何一致。

分裂状态是德意志经验的关键。任何人只要提倡某种*与民族性无关*、普适的理性语言,在这里都会遭到质疑和敌视。**反理性主义**,以及对经验**特殊性**和**地域**特征的关注,是浪漫主义的一些重要观点。这些观点在德意志的这些独特条件下逐步形成。

赫尔德论语言和历史

哲学家**约翰·哥特弗雷德·冯·赫尔德**(Johann Gottfried von Herder, 1744—1803)着手思考的问题,不仅包括各类文化的历史演变,还包括某种专属于德意志文化的问题。这是受瑞士裔法国人卢梭的"原始主义"影响。这种影响决定了1770—1780这十年间德国文化复兴的方向。赫尔德是康德的学生,但他并不同意自己导师关于"普世化"的思想。他研究**语言**的目的,是要证明语言与思想密不可分,因此语言是每一种文化体验的核心所在。

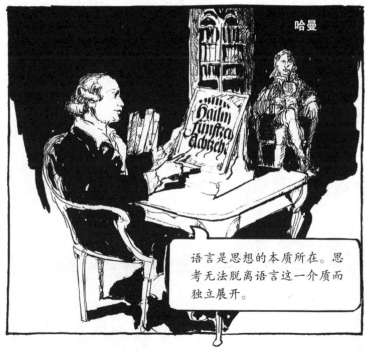

> 语言是思想的本质所在。思考无法脱离语言这一介质而独立展开。

赫尔德与反理性主义的前驱者**约翰·格奥尔格·哈曼**(Johann Georg Hamann, 1730—1788)一样,感到康德和其他启蒙思想家都低估了语言的作用。他将语言视为理解人类各种经验的关键——每一种语言对于他来说都表达了一种独特的文化,该文化只有通过这种语言才能获得理解。这标志着**语文学**的一个新关注点——通过文本来研究文化。

有机的历史

赫尔德还是**"有机形式"** 这一论点的倡导者。历史的演变发展必然经历诞生、成长与衰退的自然过程。它*并*不像启蒙思想所推崇的历史观那样,属于某种持续线性发展进程的一部分。当时有人认为存在着更高级别的概念目标(今天的后现代主义者称之为"宏大叙事"),并且能够借此评判其他文化,这种想法也遭到了赫尔德的驳斥。对于他来说,每种文化都是**具体**的,它的形成取决于一系列特定的环境。

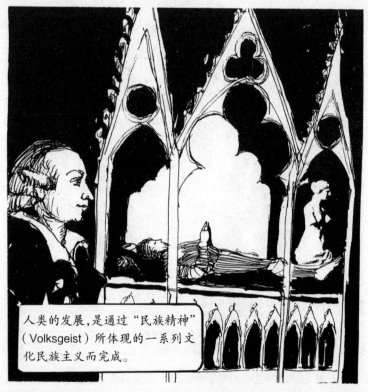

人类的发展,是通过"民族精神"(Volksgeist)所体现的一系列文化民族主义而完成。

赫尔德强调每种文化都应该按照它自己的方式来进行理解,这种观点为人类学发展成为现代学科奠定了基础。但有机主义思维的问题在于,它确立了个体经验之外某种抽象"整体"的价值。这一概念可以在政治上为极权所用。赫尔德温和的民族主义最终被纳粹主义挪用。

赫尔德进一步拓展了意大利哲学家**詹巴蒂斯塔·维柯**（Giambattista Vico，1668—1744）的见解。维柯是众多浪漫主义哲学论述所运用的历史主义方法的先导者。对于赫尔德以及受其影响的早期民族主义者来说，日耳曼过往历史的价值，在于它的部落、民俗与"哥特式"特质。中世纪哥特建筑象征着这种"神圣的过去"。它是体现了自然形式的"有机式"建筑。赫尔德并不是一个强硬的民族主义者，他的视角是有包容性的。与温克尔曼一样，他也在古希腊文化中看到了类似的品质⋯⋯

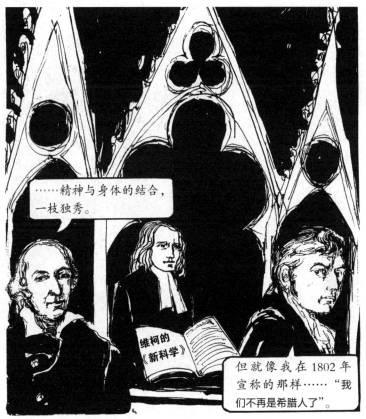

画家**菲利普·奥托·朗格**（Phillip Otto Runge，1777—1810）更加强烈地抵制古典主义审美的影响。他说："我们不再是希腊人了。"文化领域的"德意志化"正在展开。

赫尔德潜心收集本地民间歌谣（*Volkslieder*），并以此作为本土文化的例证。这是典型的浪漫主义举动。他还竭力推崇荷马、莎士比亚、莪相与基督教圣经里体现的"民间"传统，并鼓励年轻的**约翰·沃尔夫冈·冯·歌德**（Johann Wolfgang von Goethe，1749—1832）成为"德国的莎士比亚"，从而振兴德国文学。歌德写了一部"莎士比亚式"的戏剧《**铁手骑士葛兹·冯·伯利欣根**》（*Götz von Berlichingen*，1773）作为回应。

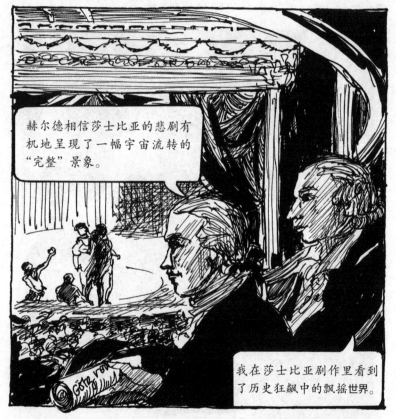

这种关于历史演变的"狂飙"概念，是西方思想史上的一次根本转折。浪漫主义者在看待莎士比亚这些过往人物时，形成了一种**自由的意识**，认为伟大的艺术可以并且曾经在以往时代里采取多种多样的形式。这种有关艺术形式多样化的历史意识，是浪漫主义美学的持续影响之一。

狂飙突进运动

赫尔德的"历史狂飙"概念很快就在动荡的 18 世纪 70 年代变成了现实。浪漫主义的第一批热潮在这一时期的*狂飙突进*运动中显现。运动名称来源于**弗德里克·克林格**(Friedrich Klinger, 1752—1831)的戏剧《混乱,或狂飙与突进》(*Wirrwarr, oder Sturm und Drang*, 1775)。克林格是个孤儿,并受到过这场运动的领航人物歌德的提携。*狂飙突进*运动在法国大革命来临前达到高潮,它是世纪之交浪漫主义运动全面展开前的一场预演。*狂飙突进*运动的标志,是赫尔德的民族主义、卢梭式的唯心主义以及对自然的信仰、对艺术传统的嘲讽、将个人体验(Erlebnis)作为艺术创造中心的观念——还有对**天才**力量的信奉。

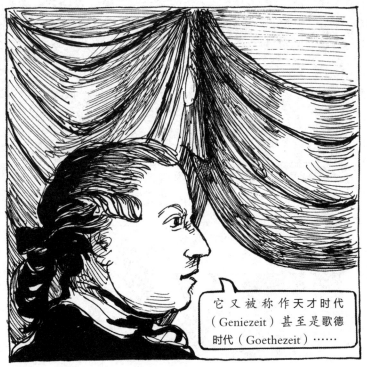

它又被称作天才时代(Geniezeit)甚至是歌德时代(Goethezeit)……

两个称号都很合适,因为歌德和他关于天才的概念主导了德国文化突如其来的繁荣。

维特和时代变化的严酷考验

歌德在他的书信体小说《少年维特的烦恼》(The Sorrows of Young Werther, 1774)中,创造了一个与自己所处的世界格格不入、注定将毁于其激烈而偏执性情的浪漫主义主角原型。维特的痛苦来自于他对世界的不安(Weltschmerz)和对自己的不安(Ichschmerz)。

维特这个半自传性质的人物是一位艺术家,他爱上了已经与他人订婚的年轻女子夏洛特。无望的爱情,需要遵从的庸俗社会,以及由此而产生的孤立感,都让维特备受煎熬。他在狂热的夜晚漫步于山间、林中以寻找安慰,因为这能让他体会到某种崇高的释然。

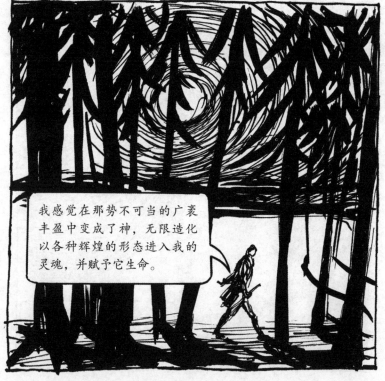

我感觉在那势不可当的广袤丰盈中变成了神,无限造化以各种辉煌的形态进入我的灵魂,并赋予它生命。

维特敏锐的感知力分为两种状态:与无限融合的超验眼光,以及另一种变迁和朽败的末世论眼光。

双重人格

歌德在自传《诗与真》(*Dichtung und Wahrheit*,1811—1832)里描述的自己,就像维特一样,"常常被天性从一个极端抛向另一个极端"。维特无法调和他的双重生活(*Doppelleben*),这让他陷入狂暴的自我摧毁之中。双重人格是哥特小说的主要特征之一。这类小说在当时的流行程度达到了顶峰。

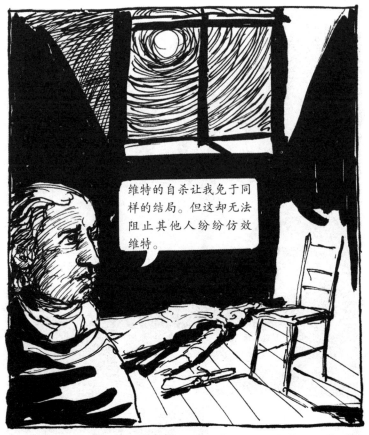

歌德的小说像暴风雨一般席卷整个欧洲。年轻人喜欢穿上与维特一样的蓝大衣和黄马裤,以对他们的英雄表示敬意。"维特主义"在英国被认为是一股文化潮流,而拿破仑则把这本小说读了七遍。

回归古典主义

维特的自杀,也标志着作为早期浪漫主义原型的歌德的"死亡",以及*狂飙突进*运动的衰落。1775 年离开故乡法兰克福前往魏玛时,歌德已经对*狂飙突进*运动失去了信心。在魏玛,他被萨克森-魏玛公爵任命为首相。歌德在这里引领德国文学抵达高峰,即 18 世纪 80 年代至 90 年代早期的"魏玛古典主义",它衔接了*狂飙突进*与浪漫主义复兴这两个阶段。

1786 年的意大利之行让我对古典艺术大开眼界……

古典主义是健康,浪漫主义是疾病……

他感到他的"浪漫主义病"已被"治愈",并蔑视那些仍然执迷于其中的人。

不同版本的《浮士德》

《浮士德》初稿的未刊本 Urfaust，也同样是歌德在浪漫主义早期的典型代表作。1790 年，他将这部伟大诗剧的初版以《浮士德，片段》(Faust. A Fragment) 为题发表。他一直在此基础上修改，但世人总是被告知终稿尚未完成："……整个作品始终将保持*片段*状态……"歌德乐于看到《浮士德》能够体现出他写作的异质特征，亦即是它的"无可比性"。

然而，歌德在自己的古典主义新阶段内，对《浮士德》情节里某些较具奇幻色彩的元素加以抑制。他将这些元素与北方民间传统的"野蛮"（非古典）艺术联系到了一起。

自然的整体统一

歌德还开始研究科学（抑或当时所说的"自然哲学"），借以证明自己所持的古典主义信念，即生命自有其"统一规划"。他并不是现代意义上的"科学家"，只是依赖直觉（Anschauung）让自己有所领悟。

我在研习植物学的过程中得出了植物原型（the Urpflanze）的理论，所有植物都通过这个原型的变态而产生。

他在《颜色论》（*Zur Farbenlehre*，1810）中否定了牛顿关于白光透过棱镜可以产生七种色彩的分析。对于歌德来说白光是一个**整体**。"自然界中光的作用就像磁性和电力这些现象一样，依赖于某种对应关系、两极关系，抑或是人们可选用的任何名称，用来表示在明确界定的统一整体内部所展现的双重性，甚至是多重性。"不难看出，歌德的"古典主义整体"的概念有着半神秘主义、玄妙浪漫主义的自然观。事实上，**鲁道夫·斯坦纳**（Rudolf Steiner，1861—1925）发起的**人智说**唯灵论运动就是以歌德的"科学"为基础。

席勒——古典主义者还是浪漫主义者?

约翰·克里斯托弗·弗雷德里克·冯·席勒（Johann Christoph Friedrich von Schiller，1759—1805）是歌德魏玛时期的盟友。两个人都努力扭转*狂飙突进*运动的过激之处，并寻求新的古典主义表达形式。不过，席勒事业的开端，同样是因为*所谓的丑闻*而名声大噪，这恰恰体现了真正的*狂飙突进*式风格。他的戏剧《强盗》（*Die Ruber*，1781）在首演时引起了一场轰动。

戏院就像个疯人院：观众席里的人在翻白眼、攥拳头、跺脚、嘶哑地吼叫！完全不认识的人在彼此的怀抱中抽泣，女人们跌跌撞撞地走到门口，几乎要半路晕倒。整个场面乱作一团，就像是混沌一片，而新的造物将在这片迷雾里喷薄而出。（当时的报道）

《强盗》

强盗的首领卡尔·穆尔奋起反抗父权,为了自由事业而挑起骚乱。席勒为康德唯心主义中暗含的道德自主观念而着迷。卡尔·穆尔明白,只要跨越了道德相对主义的门槛,旧秩序里的一切将不复安全。

两个像我一样的人就可以击毁整个道德世界的结构了。

卡尔·穆尔对革命暴力带来的后果感到不安,最终他幡然悔过。《强盗》的创作时间比法国大革命要早八年,但却已经对激进理想付诸实践的后果产生了切实怀疑。这正是大革命发生后思想家们备感困扰的问题。然而法国革命的领袖认为《强盗》与他们的志趣相投,并于1792年授予席勒法国荣誉公民的称号。

儿童游戏或自然的戏剧

席勒坚信文学可以把人和社会变得更好。审美可以成为一种潜在的政治力量。他还跟卢梭一样相信"质朴"的力量可以将人类从现代社会中解救出来。对席勒来说,现代人创造自身道德和想象宇宙的行为和儿童**游戏**(*Spiel*)相似。在此过程中,由理智和科学来判断的"现实"都被搁置在了一边。因此艺术是一种以自由定义人类的极为严肃的游戏。自我意识则是席勒戏剧美学的大敌。

欢乐还是解放了的欢乐

儿童是德国浪漫主义渴慕自然（Ursprünglichkeit）时的关注焦点。自然就像是"高贵的野蛮人"，属于一种原型状态。它可以用来克服我们所处的文化成年阶段的恶劣弊端。这显然与耶稣在福音书中劝告人们要"变成小孩子"以获得救赎很相似。

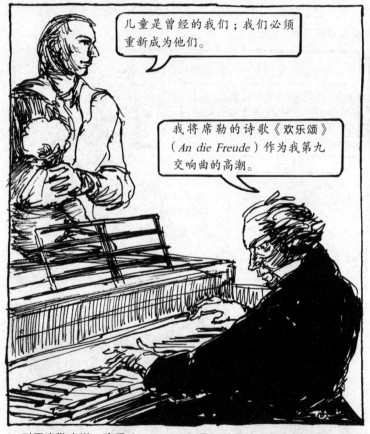

对于席勒来说，**欢乐**（de Freude）是可以团结所有人的力量。欢乐是一种精神上的慷慨，一种在*情感上团结*他人的表达。这个观点影响了整个浪漫主义时期，就像贝多芬的第九交响曲里所表现的那样。对于法国大革命的支持者来说，欢乐在一个短暂时期里就可以获得。

法国大革命

可以说启蒙思想正是经过了1789年的法国大革命才转化成为浪漫主义。借助理性与宪法改革来追求人类完善的启蒙理想,在它的哲学故乡法国显然没有成功。贵族、皇室和教会仍在明显不公平的体制里占据主导地位。作为"第三等级"的普通市民阶层(换而言之,既不是贵族也不是神职人员)被迫用直接行动而非思想运动来达到他们的目的。

那时并没有规模庞大、可以形成革命运动的产业工人阶级。后来,到了19世纪,随着资本主义加快发展步伐,众多无产者才涌现出来。

欢乐的时刻

1789年"暴民"们（la Canaille，伏尔泰著名的术语）攻占巴士底狱，标志着市民阶级理性主义模式的彻底改变。它意味着无法预知的暴力暗流的诞生，并从此困扰着浪漫主义想象。然而早期浪漫主义者对欧洲历史上这次大动乱的最初反应，都是普遍称赞，甚至充满了狂喜。年轻的德国哲学家G. W. F. 黑格尔为了对此表示敬意，还和朋友一起种了一棵"自由之树"，英国诗人威廉·华兹华斯说出了许多年轻知识分子感受到的希望。

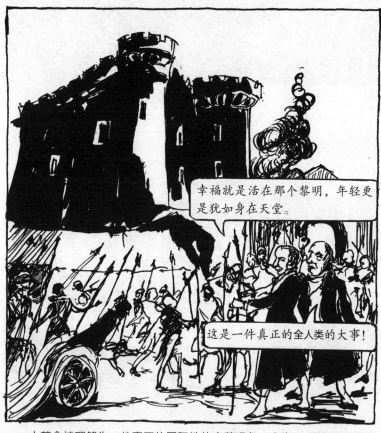

大革命被理解为一件真正的国际性的启蒙现象。它为19世纪以及此后的革命播下了种子。

浪漫恐怖主义

　　法国的启蒙知识分子意识到,欧洲对现实不满的穷苦阶层不同于美国,他们在任何政治变局下都可能成为易变因素。他们的担心被证实是很有道理的。由城市里的无套裤汉(*sans-culottes*)组成的暴民在革命的下一个阶段(1792—1793)中变成了强硬的共和党人。在这个阶段,本质上属于中产阶级的雅各宾* 激进派不得不向劳工大众做出让步。

　　接踵而来的便是1793—1794年的"恐怖时期",以及大规模的处决行动,包括国王路易十六的死刑。随后是法国宣布发动革命战争。第一代的浪漫主义者此刻对革命事业有了深刻的省悟。然而雅各宾派的领导**马克西米连·罗伯斯庇尔**(Maximilien Robespierre,1758—1794)和**路易－安东尼·德·圣－茹斯特**(Louis- Antoine de Saint-Just,1767—1794)借用卢梭思想,从而以浪漫主义的方式将恐怖统治合理化了。

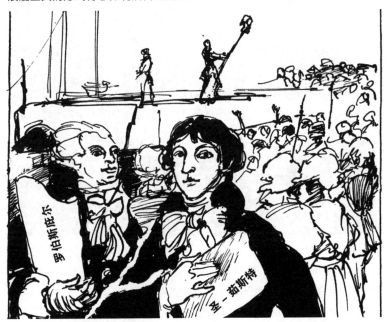

* 法国大革命期间,雅各宾派是一批认同罗伯斯庇尔的民主共和派系成员,他们的会晤地点是巴黎的雅各宾修道院。

卢梭的鬼魂

法国大革命中的雅各宾激进分子以卢梭与自然世界的神秘交融体验为基础，炮制出一套"崇拜至高存在"的信仰，并企图以此取代传统的基督教道德。大革命无政府状态造成的后果，其实是将卢梭意图在不受约束的"自然状态"下重建社会的想法变成了一场噩梦。

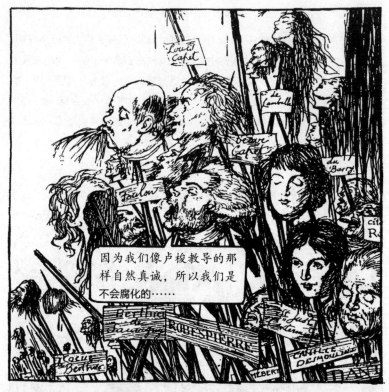

显然，卢梭早期浪漫主义思想最终遗留下来的是毁灭与无政府状态——就像康德的观念在哲学领域里已经跟"形而上的恐怖"联系到了一起。正如德国诗人**海因里希·海涅**所说："马克西米连·罗伯斯庇尔完全是让-雅克·卢梭的手，这只血淋淋的手从时间子宫里拽出的这尊躯体，它的灵魂是由卢梭创造而成。"革命的混乱状态产生出令人欣喜癫狂的梦魇，它是浪漫主义运动中持续存在的一股暗流。

帝国主义式的革命

1799年*政变*之后,**拿破仑·波拿巴**(Napoleon Buonaparte,1769—1821)的专制势力兴起,标志着法国向专制军国主义的转变。拿破仑的帝国主义扩张计划是他彻底背叛启蒙理想的证据。然而并不是所有人都感到理想破灭,还有一些值得注意的例外,比如说哲学家黑格尔……

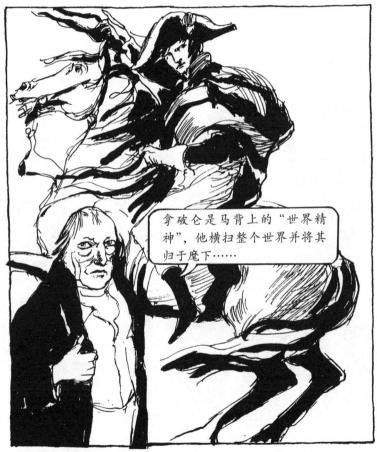

拿破仑是马背上的"世界精神",他横扫整个世界并将其归于麾下……

黑格尔继续美化拿破仑,把他当作推动全世界启蒙的力量,以及具有浪漫主义本质的"世界灵魂"。拿破仑一次次的征服行动,将封建主义逐出了欧洲以及黑格尔所在的蒙昧德国。

转向内在

革命行动、恐怖统治及它的军国主义余波,迫使艺术家和哲学家们承认:在我们对世界的体验中,存在着不合逻辑、非理性、不确定,甚至是不可知的因素。许多知识分子对改革的狂热现在转向了*内在*,以便建立起探索"人的内心"的新方法。

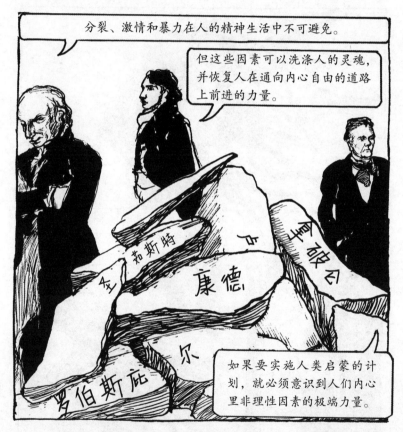

正如*旧制度*一样,大革命政权乃至拿破仑本人都被彻底推翻。人们以往对思想**体系**的依赖感也消散殆尽。早期浪漫主义者开始关注个人体验的意义。通过*政治*途径来解放个人已经血淋淋地失败了,实现个人想象力的自由成了唯一可以选择的方法。

英国的第一批浪漫主义者

威廉·华兹华斯（William Wordsworth，1770—1850）和**塞缪尔·泰勒·柯勒律治**（Samuel Taylor Coleridge，1772—1834）在 1798 年出版的诗集《抒情歌谣集》（*Lyrical Ballads*），在传统上被视为英国浪漫主义诞生的源头。1786 年**罗伯特·彭斯**（Robert Burns，1759—1796）的《苏格兰方言诗集》（*Poems, Chiefly in the Scottish Dialect*），则是它的前驱之作。后者致力于一种明显体现出地方文化特色的语言，因此在这种意义上也可以说是浪漫主义的。

华兹华斯在给 1800 年发行的《抒情歌谣集》第二版撰写的*序言*里，为这种新型诗歌发出了宣言。

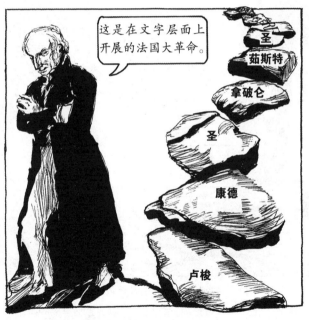

华兹华斯承认了现实革命的失败，以及革命向文学领域的撤退。正如法国大革命是将启蒙思想付诸实践一样，《抒情歌谣集》与大革命相应和，对启蒙大计做出了**重新构想**。作为哲学家和诗人的柯勒律治也同样是启蒙传统的产物。

《抒情歌谣集》

两位诗人在创作时选择歌谣形式,是为了与大众文化的"民间"传统相唱和。抛弃传统诗歌中华丽的辞藻,用"真正被人使用的语言"来写作,是这本诗集启幽发微、倡导民主的目标。诗歌背负着**理性**和**道德**的使命。

使用"真实"语言,诚然与18世纪的整体行事风格一样,属于人为之举。《抒情歌谣集》是一个**人造产品**,它反映了浪漫主义早期中产阶级思想家的思考,而并非18世纪晚期普通人的境况。华兹华斯和卢梭一样,看到了现代人由于工业化城市生活而与"自然"状态下的自我和同伴们产生疏离。采用简朴的乡村语言来创作诗歌,将会愈合这道裂痕:"在那种状态下,人类的激情将与自然美妙而恒久的形式融为一体……"

"湖畔派"

"湖畔派"一词出现于1817年。这距离《抒情歌谣集》的出版时间已经很久了。这个词其实带有贬义,它把早期的浪漫主义诗人华兹华斯、柯勒律治以及**罗伯特·骚塞**(Robert Southey,1774—1843)混为一谈。"湖畔诗人"一词也被拜伦用来形容他对华兹华斯及其社会环境的厌恶。虽然这些诗人曾在不同时期相继居住在英国湖区,而且离得不远,但是他们的作品及个性都大不相同,所以很难被称作为"一派"。

从革命创新的意义上来说,骚塞作品并不属于浪漫主义的范畴。他并没有诗歌创新的冲动。虽然他在1813年被评为桂冠诗人,但今天最广为人知的却是他的散文作品。他只是因为好友柯勒律治而搬去了湖区,后者跟早期的他一样有着共和党人的激情。

华兹华斯和柯勒律治的友谊与合作,对于英国浪漫主义运动来说至关重要。华兹华斯是"自然的祭司",他在故乡风景的超验形式中找到安慰,然而像拜伦所说的那样,他是一个"严肃的、无性无欲的男人"。柯勒律治则正好相反。他性格多变,情绪不稳定,虽然不像华兹华斯那样拥有哲学层面的确定感,却创作出一批饱含痛楚、带有鲜明的个人幻象感、具有"精灵鬼魅"式崇高的诗歌。这些诗歌往往是通过药物的作用而完成。最著名的一个例子就是《忽必烈汗》(*Kubla Khan*,1816)了。

随笔作家、鸦片成瘾者**托马斯·德·昆西**(Thomas de Quincey,1785—1859)是另一位湖畔居住者。他记录了这三位湖畔诗人的生活,并让公众了解到"湖畔派"究竟意味着什么。

对湖畔派的批判

湖畔派的这些目标从来都没有得到过普遍赞赏,即便华兹华斯和柯勒律治的朋友们也未必都认同他们。比如说批评家**威廉·哈兹里特**(William Hazlitt, 1778—1830),他在《湖畔派》(*The Lake School*, 1818)里的评价,表明当时人们是如何不信任这些早期浪漫主义者,以及他们如何很快察觉到这些人身上那种卢梭式的"自我原教旨主义"。

"他们为的是将诗歌带回它原始的质朴与自然状态,就像[卢梭]为的是将社会带回野蛮状态一样:因此这种改变留给世间的唯一非凡成果,就是曾经制造改变的那些人。这个诗歌与博爱学派当中的行家里手,会嫉妒一切出众之物,除了他自己……"

他只容忍自己创作出来的东西;只同情那些不能与他竞争的东西,比如"光秃秃的树和山,还有绿野里的青草"。他除了自己和宇宙之外什么都看不见。

浪漫主义的赝品:莪相

由于早期浪漫主义者十分强调自己"内心的本真",所以他们特别容易创造出"人为的正品",亦即是赝品。最臭名昭著的伪造事件就是**莪相**,他是爱丁堡的教师**詹姆士·麦克弗森**(James MacPherson,1736—1796)在1762—1763 年间虚构的一位盖尔吟游诗人。莪相的"民间史诗"《芬戈尔》(Fingal)和《帖木拉》(Temora)在苏格兰引起轰动,并受到了启蒙爱国人士大卫·休谟(David Hume)和亚当·斯密的热烈欢迎。莪相很快闻名整个欧洲。席勒赞赏他的作品,歌德让他的浪漫主义男主角维特大段引用莪相的歌谣,而拿破仑也是他的拥趸。

与之类似,托马斯·珀西(Thomas Percy)来源可疑的歌谣集《古代英国诗歌拾遗》(Reliques of Ancient English Poetry,1765)则广泛地激起了人们对中世纪骑士历史的兴趣。它激发了罗伯特·彭斯的诗歌创作,以及**沃尔特·司各特爵士**(Sir Walter Scott,1771—1832)那些脍炙人口的中世纪故事。

托马斯·查特顿(Thomas Chatterton,1752—1770)借用虚构的15世纪布里斯托诗人托马斯·罗利(Thomas Rowley)之名,伪造了一批中世纪手稿。人们在查特顿死后一百年还在争论手稿的真假。查特顿在12岁就写下"罗利"的这些诗歌。这些确凿无疑的赝品,蒙蔽了像贺拉斯·沃波尔那样博学的作家。然而查特顿的作品并不成功,他在17岁时自杀。从此以后,在简陋的小屋里挨饿,然后孤独地死去,成了饱经苦难的浪漫主义艺术家的俗套形象。

华兹华斯将他形容为"神奇的男孩,他无眠的灵魂在高傲中消亡"。柯勒律治为他的死写了一首《哀悼曲》(Monody)。济慈以《恩底弥翁》(Endymion)向他致敬,并称他为"最纯粹的英语作家……用英语字词写出了最地道的英语风格典型"。法国浪漫主义诗人**阿尔弗雷·德·维尼**(Alfred de Vigny,1797—1863)在1835年创作了《查特顿》一剧,查特顿在里面变成了被庸俗的物质主义压垮的"诗人殉难者"。跟莪相一样,他伪造成功的现象,充分反映出浪漫主义者的关注所在。

拿破仑——"伪浪漫主义者"?

在所有关于浪漫主义的讨论中,拿破仑的形象面貌始终让人感到难以辨明。他用新古典主义的方式建立了帝国,但他也是一位浪漫的冒险家、历史的"经营者"以及**天才**的典型。

作为一名凯旋而归的革命军青年指挥官,他在 1799 年煽动政变,并成为法兰西共和国的第一执政。1804 年,他自封为皇帝。究竟他是法国革命理想的"篡夺者"、暴君,还是将革命理想"输出"到他所入侵国家的传播者?即使是极度崇拜他的人都会对此有些疑问。

有许多人崇拜拿破仑,把他当作解放者、历史变迁的化身、浪漫主义"巨人"理想的象征、个人和国家获得的"普罗米修斯般的"成就。其他一些人,比如拜伦,就像我们看到的那样,会用一种较为滑稽可笑的方式来看待他。

拿破仑的影响

作为一个"白手起家"的中产阶级和投机的民族主义者,拿破仑是革命精英政治的最终产物。他进行广泛的改革,在他势力所及的国家废除封建制度,从而扩大了革命的影响。他实行中央集权以建立秩序,任命市长省长,成功创建了一套全国通用的民法法典《拿破仑法典》(Code Napoleon)。这部法典在他死后仍在法国、比利时、莱茵兰地区和意大利的邦国沿用。一些拉丁美洲国家则完全袭用这部法典,作为本国法律。

在以上方面拿破仑的确是革命的化身。但是他也给其他民族主义者的叛乱播下了种子,从而直接影响到他曾经占领的国家,并间接影响到全球其他地区。

戈雅：战争的恐惧

弗朗西斯科·德·戈雅（Francisco de Goya，1746—1828）是马德里的卡洛斯四世的宫廷画师，同时也给社会人士绘制肖像。在某一次患病失聪后，他开始创作具有噩梦般强烈冲击力的画作，其中第一批作品是讽刺教会当权者骄奢淫侈的系列雕版画，名为《狂想曲》（Caprices，1793—1798）。戈雅以怀疑的眼光审视后启蒙时代的世界，展示出一种具有浓郁哥特风格的浪漫主义形式。

1808—1814年之间，西班牙被法国占领，并由拿破仑的哥哥约瑟夫·波拿巴统治。戈雅在这段时间仍然是官方艺术家。理论上他也赞同拿破仑时期法国的"开明"文化，但他的两幅政治画作《1808年5月2日》（The Second of May 1808）和《1808年5月3日》（The Third of May 1808）则展现了他强烈的爱国情怀。在他未出版的雕版画集《战争的灾难》（The Disasters of War，1810—1814）中，他的愤慨不加抑制地喷涌而出。在晚年他创作了一种"黑色绘画"。在这些画中，理智的微光完全泯灭于无序的宇宙中。

拉丁美洲的民族主义

在法国的殖民地海地,拿破仑只是一个遥远的存在。在那里,黑人革命家**弗朗索瓦-多米尼克·杜桑·卢维杜尔**(François Dominique Toussaint L'Ouverture,1743—1803)对法兰西共和国废除奴隶制度的举动做出回应,建立了拉丁美洲第一个独立的国家。他以拿破仑的方式,为自己安排了一个终身总督的头衔。

杜桑极其成功地抵制了拿破仑继续掌控这块殖民地的企图。拿破仑争夺海地的失败,导致法国在1803年路易斯安那购地过程中将位于美洲的其他法属殖民地售予美国。这使得美国成为该地区更具实力的国家。

杜桑的榜样被**西蒙·玻利瓦尔**（Simón Bolívar，1783—1830）所效仿。玻利瓦尔是让南美洲绝大多数地区摆脱西班牙统治的解放者。他将拿破仑作为军人兼政治家的典范，同时受到卢梭以及启蒙运动中自由理念的启发，从而创立了"大哥伦比亚"（包括委内瑞拉、哥伦比亚、厄瓜多尔和巴拿马）。他先是担任大哥伦比亚总统，最终成为该地区的独裁者。

拿破仑的*民族主义*迥异于他的征服行为这是他对外影响最广泛、最深远的成果。此后我们将看到，他对德语地区各邦国分裂状态的影响，触发了极度强烈的民族意识。

南美

德国浪漫主义：耶拿阶段

德国浪漫主义的第一阶段是在 1798—1804 年之间，并以萨克森的耶拿大学城为中心。"早期浪漫主义者"（*Frühromantiker*）主要有作家路德维希·蒂克、批评家 A.W. 施莱格尔和弗里德里希·施莱格尔、诗人和小说家诺瓦利斯（Novalis）、哲学家约翰·戈特利布·费希特和弗里德里希·谢林、神学家弗里德里希·施莱尔马赫。**约翰·戈特利布·费希特**（Johann Gottlieb Fichte，1762—1814）跟赫尔德一样都是康德的学生，作为发出了德国民族主义最强音的唯心主义哲学家，他标志着与康德所代表的启蒙思想的分离，是彻底转向浪漫主义立场的起点。

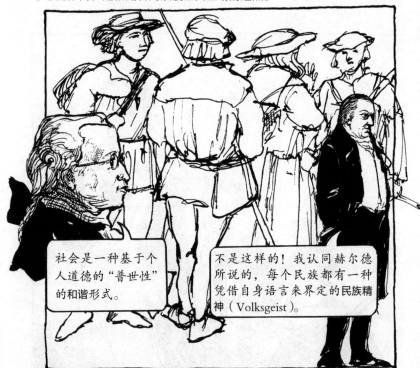

社会是一种基于个人道德的"普世性"的和谐形式。

不是这样的！我认同赫尔德所说的，每个民族都有一种凭借自身语言来界定的民族精神（Volksgeist）。

赫尔德关于文化的"有机生命"观，在费希特这里变成了有关德国文化**独特性**的确定信念。种族和文化之间的差异取代启蒙计划里*和谐一致*的目标，成为当下关注的焦点。作为种族主义来源的**种族特殊性**，此时，初露端倪。

费希特首先反对康德将物质*现象*（事物的**显现**）与完善的**物自体**（事物**本身**）截然分开。在卢梭的影响下，费希特在他的《知识的科学》（*Wissenschaftslehre*，1794）一书中提出康德的二元论可以被融合成为一个单独的哲学原理。

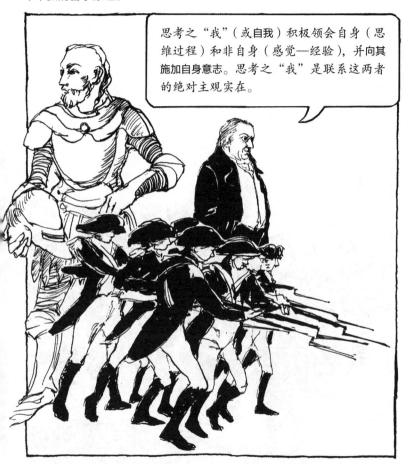

思考之"我"（或自我）积极领会自身（思维过程）和非自身（感觉—经验），并向其施加自身意志。思考之"我"是联系这两者的绝对主观实在。

正题（*自我*）与**反题**（*非我*）之间的对立可以由**合题**（*意志*）来解决。合题是费希特的"形而上民族主义"的基础。*自我*形成自觉意识，并借助（它掌控的）非自身来界定自身。这种行为类似于统一文化开始显露的一致性，以及它与其他文化的关系。

作为纯粹自我的德意志民族

费希特关于个人*自我*的概念,是经验的核心层面——"我完全是我自己的创造"。但是他对分散自我的世界感到不满意。同一性只有通过与某些相对立的"他者"相比较才能够产生——费希特想要的是集体同一性。因此,通过某种较为晦涩的哲学理论化过程,他将*自我*与他本人所说的物种,也就是德意志民族(Volk)相等同。他从"一切非我事物的彻底独立"意义上,将民族界定为"纯粹*自我*"。这里隐含的神秘悖论,就是通过潜没于多数人的意志而获得自由。结果这一悖论后来被纳粹主义加以有效运用。

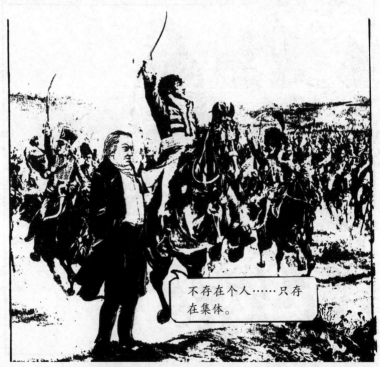

不存在个人……只存在集体。

1806年普鲁士在耶拿会战中被拿破仑击败,随后国土遭到侵占,这是费希特产生这一思想发展的催化剂。1814年,法国占领状态尚未结束时,费希特发表了《对德意志民族的演讲》(Speeches to the German Nation),鼓吹德意志民族的"纯粹自我",并诋毁法国的启蒙文化。

浪漫主义对创造的信仰

弗里德里克·威廉·冯·谢林（Friedrich Wilhelm von Schelling, 1775—1854）对费希特作出回应，发展出了他自己的一套后康德唯心主义理论。同费希特和黑格尔一样，他曾学习当一名路德教的牧师（虽然费希特因为他关于*自我*的哲学观点被人怀疑是无神论者）。谢林将浪漫主义哲学用来重申宗教信仰，以期对抗世俗的、反教会的启蒙思想。他基于"**创造性直觉**"这一概念而建构出一套影响深远的自然哲学（*Naturphilosophie*）。他声称人只有凭借想象的方式介入，才能理解自己在其中所处的位置。令人困惑的是，他把这一过程叫作理性。

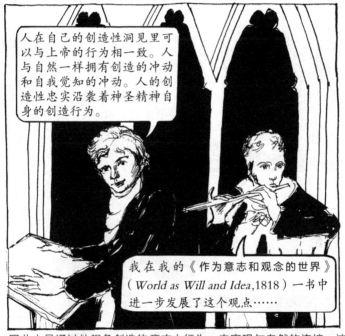

人在自己的创造性洞见里可以与上帝的行为相一致。人与自然一样拥有创造的冲动和自我觉知的冲动。人的创造性忠实沿袭着神圣精神自身的创造行为。

我在我的《作为意志和观念的世界》（*World as Will and Idea*,1818）一书中进一步发展了这个观点……

因此人是通过他想象创造的意志力行为，来实现与自然的连接。这对柯勒律治关于想象是人与自然之协调力量的观点产生了深刻影响。它还促进了天才崇拜思想的发展，即认为艺术家是比纯粹理性之人更加纯粹的哲学家。这一观点后来获得了**亚瑟·叔本华**（Arthur Schopenhauer, 1788—1860）哲学的回应。

德国浪漫主义：柏林阶段

奥古斯特·威廉·冯·施莱格尔（August Wilhelm von Schlegel, 1767—1845）和**弗里德里希·施莱格尔**（Friedrich Schlegel, 1772—1829）兄弟在 1798—1800 年间柏林出版的文学期刊《雅典娜神殿》（Athenum）是新浪漫主义信条宣传的早期源头。兄弟二人都是批评家和优秀的翻译家，并都热切地关注着德国在短暂的*狂飙突进*运动之后出现的新审美氛围。《雅典娜神殿》的撰稿者有神学家弗里德里希·施莱尔马赫，还有诗人**诺瓦利斯**，即弗里德里希·冯·哈登伯格（Friedrich von Hardenberg, 1772—1801）。在这本期刊中，弗里德里希·施莱格尔第一次给文学中的浪漫（德语 *romantisch*）下了定义。

它是对不完整或不完美的表达，是努力认知无限的一种具体表现——这与古典主义艺术里形式完美而有限的本质正好相反。

当我把崇高的意义赋予平凡之物，把神秘的表象赋予普通者，把陌生事物的特色赋予众人熟悉的事物，把无限的外观赋予有限，这就是在进行浪漫化的过程。

施莱格尔兄弟也坚持认为，批评家应该尊重有创造力的天才按照他自己的原则来进行表达的权利。这些标准很快被人接受，成为一种新美学的基础。

1801—1804年之间，A.W. 施莱格尔在柏林进行学术演讲。他将"古典主义的"与希腊罗马时期的**异教**诗歌相等同，还将"浪漫主义的"与现代的、进步的**基督教**诗歌相等同。后来他在1808—1809年的演讲中，将浪漫主义和古典主义之间的区别定义为**有机**和**机械**之间的区别。这一观点对其他的思想家有着重要的影响，尤其是对柯勒律治。1812—1813年之间，柯勒律治在英国也讲授过类似的内容。

所有真实的形式都是有机的……形式只不过一种有意义的外表，是每个事物表述言说的外观相貌，它提供了有关事物隐秘本质的切实证据。

诗歌的精神……必须体现为具体生动之物，才可以揭示自身；然而一个活生生的个体必定是有序地组织起来的。但所谓有序的组织就是由不同的部分连接成一个整体，因此各个部分都既是最终结果又是实现方式！

黑格尔的美学

施莱格尔认为浪漫主义本质上是基督教属性、受*精神力量*的启发而产生,而古典主义则是*异教的*、*物质的*。这种看法与另一位耶拿的哲学家 **G.W.F. 黑格尔**(G.W.F. Hegel,1770—1831)的《美学讲演录》(*Lectures on Aesthetics*)有着联系。黑格尔在 1818 年移居柏林。跟他同时代的德国人不同的是,黑格尔始终是拿破仑的支持者。即便是在拿破仑占领耶拿之后,黑格尔还是对他极为赞赏,因为他将法国大革命"输出"到了封建的欧洲。黑格尔认为**国家**比**民族**更重要。这样的观点又一次将他与其他德国浪漫主义者区分开来了。他对其他人保守的民族主义深感遗憾。黑格尔一直忠于 1789 年"普世"改革的精神。

黑格尔的英雄拿破仑通过"帝政风格"而效仿罗马帝国的艺术,黑格尔本人则对古希腊的雕刻表示欣赏。对他来说,在希腊艺术里,意义和形式是融为一体、没有区分的。

无限涵括在人体之中。因此人体雕像既表现了无限,也赋予艺术作品以有限的物理界限。

浪漫主义(对于黑格尔来说就是所有古典时期以后的东西)认为精神意义太过*抽象*,以至于无法用视觉艺术来具体实现。黑格尔以上的观点与此相左。因此,对他来说浪漫主义艺术就是衰落的艺术。

黑格尔的辩证法

然而人类本身并未衰落,而是在发展进步的。哲学自身可以显示、历史演变越来越接近人类的**自由**状态。这一判定展现了黑格尔思想本质上属于启蒙思想的一面。然而,认为自由可以通过"有机的"过程来实现,这个观点则表现出了他哲学里浪漫主义的一面。

黑格尔有机**辩证**的概念,是由费希特的**正题**、**反题**和**合题**的概念发展而来的。

黑格尔提出,历史和逻辑论证都是按照辩证规律而发展。历史中的冲突和哲学的内部矛盾(*正题 / 反题*)均通过一个他称之为扬弃的(*Aufhebung*)聚合过程来解决。被否定超越的部分也通过有机、螺旋上升式的累积形式,而被保留(或扬弃)在更大的整体形式里。

黑格尔的唯心主义

为了消除康德借助*现象*与*物自体*概念而构成的二元论的破坏作用,黑格尔(沿着费希特和谢林的理路)开列了一剂重建两者之间关联的唯心主义药方。这是一种一元论或"同一化"的理论,它展示了对立可以是同一个过程中的不同方面。对于德国后康德时期的唯心主义者来说,理性是理解绝对知识(*absoluten Wissens*)的途径。这些可以用黑格尔的一句名言来概括:"凡是合乎理性的都实际存在;凡是实际存在的都合乎理性。"心思是唯一的真实。

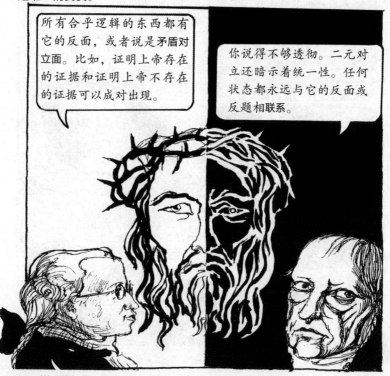

举个例子,如果没有采取光明作为反题来界定黑暗,人们就无法想象黑暗。所以两者之间有着复杂的联系,这让它们成为一个整体或者合*题*。这种克服稳固**二元**对立的可能性,预示着后来雅克·德里达(Jacques Derrida)对哲学的后现代主义**解构**行为。

黑格尔关于历史发展背后还存在着一种"辩证动力"的观念,对**卡尔·马克思**(Karl Marx,1818—1883)的政治理论有极大的影响。马克思将黑格尔对人类发展的辩证**理论**转变为一种行动哲学(辩证唯物主义)。通过**行动**,自由可以获得*真正实现*。黑格尔给马克思的革命"科学"提供了理性基础。或者,用马克思那句众所周知的话来说:"哲学家只能用不同的方法来解释这个世界;而问题是要*改变*它。"

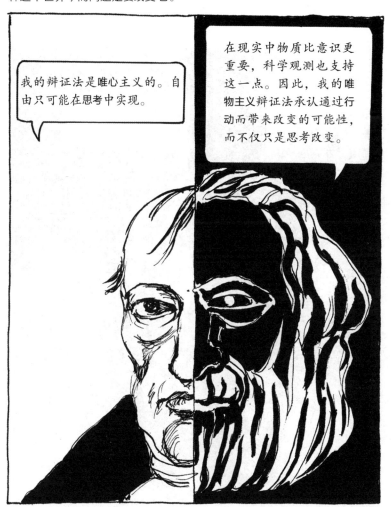

荷尔德林——热爱希腊的浪漫主义者

抒情诗人**弗里德里希·荷尔德林**（Friedrich Hölderlin，1770—1843）是德国浪漫主义中一位奇特而影响弥远的人物。他是**古希腊文化的热忱爱好者**，他将古典形式的颂歌和挽歌进行理想化。他的小说《许珀里翁》（*Hyperion*，1797—1799）采用的就是古典题材。然而他的作品同时也是一种寻找新型思考与存在方式的个性化浪漫主义追求。

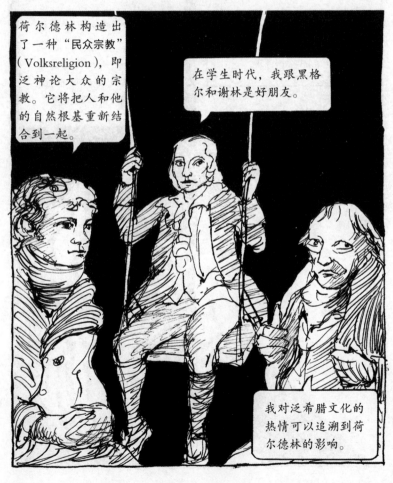

荷尔德林创造出了一种频繁用典的新颖写作风格。这一风格只有到了20世纪实验现代主义的高潮时期才完全被人欣赏。通过追溯单词的词源，他发明了暗含多重意义的新词汇。荷尔德林对语源学的运用是一个典型的浪漫主义行为。他找寻**源头**，他专注于建立古典主义的重生世界。他预见到空气、阳光和土地这"三者合一"的隐秘和谐。这相当于基督教三位一体思想的异教版本。荷尔德林的目的在于将希腊的**太阳神阿波罗**与基督相结合。

荷尔德林太过特立独行，以至于无法遵从歌德和席勒的"魏玛古典主义"。对于荷尔德林来说，作为诗人的哲学家是世俗的神父，是孤独的存在。荷尔德林1803年经历了一次精神崩溃，从此再也没有恢复理智。

自然和浪漫主义者

浪漫主义者几乎一直从哲学和道德的角度来看待自然。自然和自然状态下的生活,不仅是浪漫主义对 18 世纪晚期新出现的城市工业化生存状态产生失望的症结中心,自然也是一面镜子,浪漫主义者从中看到了造就人和物质世界的永恒力量。自然不再只是寄托了古典主义秩序梦想的画布。就像英国风景画画家约翰·康斯太勃尔所说的那样:"绘画是一种科学……"

……一种对自然规律的探索。为什么不能认为风景地貌是自然哲学的一个分支,而绘画则是它的实验?

就我所知,没有任何题材比自然产物更为现成并且可以用来唤醒诗意的激情、哲学思考和道德情操的了。

诗人**詹姆斯·汤姆森**(James Thomson,1700—1748)在自然的崇高形式中感到"一种神圣的恐惧、一种严峻的愉悦"。他的诗《四季歌》(*The Seasons*,1726—1730)对早期英国和德国的浪漫主义自然诗歌的形成产生了影响。

自然展现了造物主之手的存在和人类存在的可能意义,因此浪漫主义思想冲突最激烈的领域,是**主体**和**客体**之间的斗争。

主体和客体

天才在创造的同时,又对自己的创造处于半无意识状态,这是浪漫主义的一个中心悖论。艺术家对"想象力的塑造精神"能有多大的控制?它在多大程度上是一种自主的力量?费希特关于主体(我)和客体(我以外的所有东西)的二元论,即个人内在生命和无法探明的外部物质世界之间的对立,导致两者之间的紧张关系和相互对话。忠于"主观性"的浪漫主义者对自我意识形成的过程极感兴趣。他们也敏锐地发觉,向内找寻自我,也常常会驱散自我身份的飘忽感。

在《丁登寺旁》(Lines Composed a Few Miles Above Tintern Abbey,1798)一诗中,华兹华斯通过描述各种感觉的自然形式所产生的效果,将主/客体之间的区分戏剧化地表现了出来。

我感到……一种超脱质感
像是高度融合的东西……

一种动力,一种精神,推动
一切有思想的东西,一切思想的对象,
穿过一切东西而运行……

……一切凭眼和耳所能感觉到的
这神奇的世界,一半是感觉到的,
一半是创造出来的……[1]

主体感觉印象的宇宙,有"一半是[主体自己]创造出来的",这些印象带给他一个客观现实(的幻觉)。由于这个现实一半是他自己创造的,所以他可以在主观上与之衔接。感觉把人和自然联系在一起,这是一个深刻的道德过程。

[1] 引自王佐良主编的《英国诗选》,上海译文出版社 1988 年版,第 261—262 页。——译注

自我本位的崇高

感觉对于华兹华斯来说是一种净化了的思考,是不受约束、通向"事物生命"的途径,是指向存在之隐幽层面的"庄严道路"。自然是宗教和道德崇敬的对象,因为它象征着我们自身意识的内在运动。华兹华斯坚信"我们是什么"是赎罪的基础——自然是我们的家——"外部世界与人的心灵相符合"。

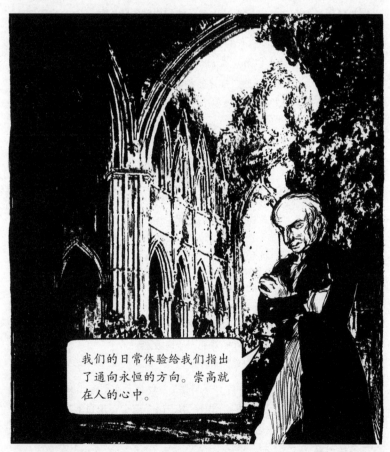

我们的日常体验给我们指出了通向永恒的方向。崇高就在人的心中。

浪漫主义晚期作家**约翰·济慈**(John Keats, 1795—1821)在对"华兹华斯式或者*自我本位式的崇高*"的描述中对此提出了异议。

仍然存在的不确定性

柯勒律治赞同华兹华斯的看法,认为个人意识会影响其对客观世界的感知。他在《失意吟》(*Dejection: an Ode*,1802)中写道:

"……我们只获取我们所给予的,
唯独在我们的生命中自然才存在……"

但是他不像华兹华斯那样确信人心和自然之间可以持续形成这种治愈式的交流。对于柯勒律治来说,"想象力的塑造精神"未必总能够领会到外部世界有待发现的意义。

或许我并不期待外部形式能够赢得那种内心**涌现的激情与生活**。

对于柯勒律治来说,人必须要具备一种回应外部世界的"愉悦"(一种创造合成的想象力)。如果没有这个,人就无法在自然世界中找到意义。外部世界的含义完全由人控制。柯勒律治认为一切"愉悦"都汇聚人类群体当中的"纯粹"者身心,并从他们那里向外散发。这些人能够与自然之间保持足够长远的想象交流,从而跨越创意心灵与现象宇宙之间的鸿沟。

从自然中疏离

爱德华·杨格(Edward Young,1683—1765)在他影响颇大的诗作《夜思录》(*The Complaint, or Night Thoughts*, 1742—1745)里,就已将感觉和理智作为人类构建自身现实的孪生能力而联合起来。

"我们的感官,同理智一样神圣
它们创造了自身见证的半个奇妙世界。"

浪漫主义理论家和诗人假设,**想象力**可以将人的主观意识和外部世界的事物相联系。因此他们事实上是在把创造性的意识从它摄取养分的现象世界中*疏离*出来。浪漫主义越是将创造性的想象力确定为自己的核心特征,浪漫主义艺术家作品里的*自我意识*就越发强烈。

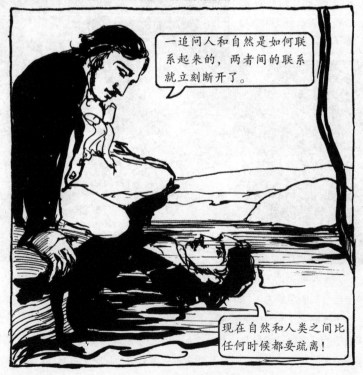

唯我论

围绕着自然形式和情感擢升力量而产生的种种需求,终归难以持续。多数浪漫主义者发现,他们只能违背席勒的建议,退回到自觉的创造心灵构建起来的人为世界。这对于像柯勒律治那样的诗人来说是一种折磨,即他所谓"行尸走肉"的状态。只有通过想象,人们才能在自然中找到意义,但如果想象中缺少因自然而产生的愉悦感,那么各种自然形态就成了毫无意义的背景。

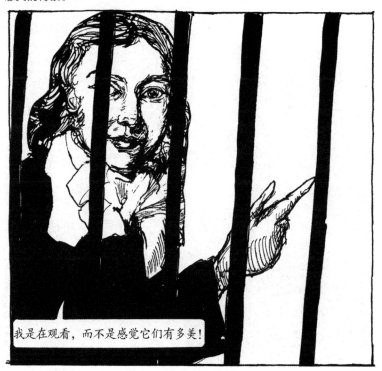

我是在观看,而不是感觉它们有多美!

唯我论的意思是:*自我存在是现实中唯一确定且可以证实的部分*。它是浪漫主义理想内化的必然产物。唯我论是一种居高临下的排斥态度,它将所有其他的自我和外部世界简化为一种*矛盾*的状态。自我以外的一切**或是**拥有它自己的生命,**或者**只是自我意识的产物。这种矛盾状态是浪漫主义美学及其知识论的核心,也就是通常所说的**浪漫主义反讽**。

浪漫主义反讽

康德把人的主观性放置在我们对"现实"体验的中心,这表示他认为呈现给感官的世界(*现象*)与世界真实的状态(*物自体*)之间是有**明确区别**的。德国浪漫主义者,例如荷尔德林、诺瓦利斯和弗里德里希·施莱格尔,创立了一种存在哲学,以及一种理解(但未必要跨越)这道鸿沟的美学。

这种颇有成效的怀疑精神就是浪漫主义反讽的来源。主客观二元论带来的不确定性被"无限化",并被用来质疑一切固有的价值取向和阐释。正如传统意义上的反讽是使用"*言说之物*"而间接表达"*未言之物*","无限化"的浪漫主义反讽使用可见之物来暗指不可见之物、崇高之物,或者是德国哲学家所说的 *Nachtseite*,即我们体验当中"暗夜的一面"。

对于德国浪漫主义哲学家来说，柏拉图《对话录》（*Dialogues*）中描述的**苏格拉底**（Socrates，前469—前399）就是被无限化，从而包含了一整套思考方式的反讽者典型。苏格拉底假装无知，并以此来间接瓦解对手的论述。他佯称赞同他们的观点，并让对手们间接揭示出自己论点的荒谬。弗里德里希·施莱格尔进一步发展了苏格拉底的"修辞反讽"。对于他来说，反讽是将诗歌与哲学相结合的一种新美学基础。

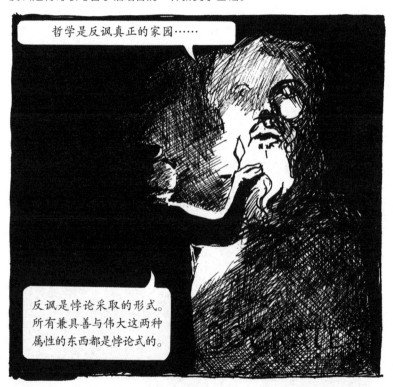

浪漫主义想象的悖论是一种*反讽*的悖论，它在将人和物质世界捆绑在一起的同时又导致人与后者的疏离。浪漫主义艺术家或作家的地位也同样充满反讽，他们的作品在情感上是"真实的"，但从技术上来说又是"虚构的"。施莱格尔认为作者应该在自己的文本中*显现*自我。他承认这些悖论的存在，并通过自己对艺术构造的干预来揭示其虚构性。这一理念对众多现代和后现代美学及哲学产生了影响。

反讽的世界

黑格尔坚信,浪漫主义表达当中的"反讽",是一种不断**抽象化**的自我反思过程。这个过程会让一个人逐步远离他关于**感觉之美**的古典主义理想。对于黑格尔来说,浪漫主义意味着"艺术的终结",在这一状态下,无形、抽象的思想取代感觉意象而成为主导。对于他来说,反讽并不像施莱格尔认为的那样有积极意义。跟施莱格尔一样,黑格尔感到"世界的普遍反讽"。他是从自己的历史冲突和演变的辩证法当中看到了这一点。

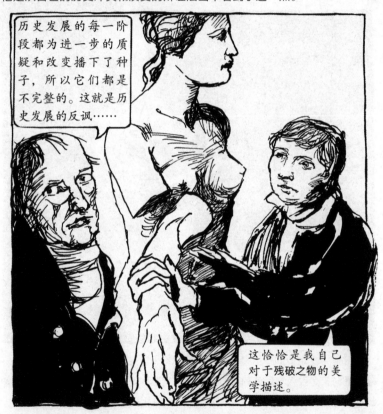

历史发展的每一阶段都为进一步的质疑和改变播下了种子,所以它们都是不完整的。这就是历史发展的反讽……

这恰恰是我自己对于残破之物的美学描述。

然而对黑格尔来说,世界精神或 *Weltgeist* 在**前进发展**,并有可能成为一个**总体**,一种客观的"历史的终结"。对于黑格尔来说,存在并不是施莱格尔在他关于**残破之物**的观点中所描述的那个未完成的过程。

浪漫主义的残破之物

残破,不管是文学的还是图像的都是浪漫主义艺术家反讽表达的要素。残破表明他们意识到了自己的艺术目标和达成目标的可能性之间存在的鸿沟。浪漫主义残破的悖论之处在于,它既是完整的,同时也是不完整的。它指出了不完整性,所以与追求一体性的作品相比,它更完整地体现了宇宙的不可知,以及艺术无法描摹宇宙的观点。诗歌被视为表达残破的最理想形式。它既含蓄又浓缩,既模糊又有侧重点,是表现多变又不确定的世界观的完美形式。

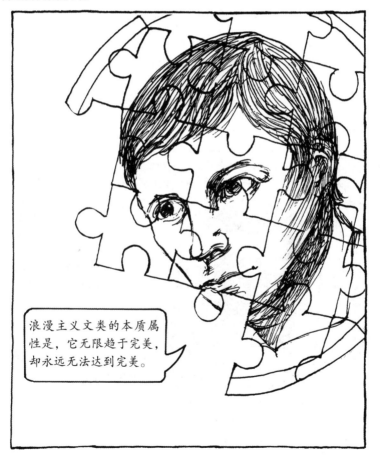

浪漫主义文类的本质属性是,它无限趋于完美,却永远无法达到完美。

批判意识,浪漫主义美学

浪漫主义反讽作为一种自觉的*批判意识*,发展出了其风格独特的审美。**美学**(艺术的哲学)这一新的思想领域在 18 世纪晚期出现。"品味"一词最常被选用来描述这一新兴领域。它在很大程度上是受到大卫·休谟《关于品味的标准》(*Of the Standard of Taste*,1742)、艾德蒙·伯克和康德《判断力批判》(*Critique of Judgment*,1790)的影响。康德相信,审美判断是人类普遍具备的某些情感所致。这类情感"抛开了利益得失",却又以主观形式存在。然而黑格尔则将艺术**历史化**,指出每个历史时期都有决定当时的艺术形式和阐释方法的一种文化精神,即文化的时代(*Geist*)。

思想家开始质疑和挑战*什么是*艺术,艺术是*为了什么*,以及我们应当如何*回应*艺术。关于阐释(**诠释学**)、判断和品味的问题变得至关重要。用讽刺家**托马斯·拉夫·皮科克**(Thomas Love Peacock,1785 — 1866)的话来表述,存在着一种"对品味本身的品味,或是对有关品味的文章的品味"。华兹华斯将之总结为……

永远不要忘记,对于每个伟大而又独创性的作家来说,当他越是伟大,越是具有独创性,就越要自主创造出值得欣赏的品味。

《抒情歌谣集》
1798

在此之前的艺术新古典主义阶段,人们试图规定"好的"艺术应该是怎样的。浪漫主义者对新古典主义规定一切的本质倾向极为反感,但与此同时他们孜孜不倦地构建自己的阐释系统。

批评家和读者

A.W. 施莱格尔在他 1808 年的系列讲座中,逐步开始将观察者或读者提高到与艺术创造者平起平坐的地位。这是 20 世纪后现代主义者和罗兰·巴特(Roland Barthes)1968 年的名篇《作者之死》(*The Death of the Author*)的先声。

柯勒律治在他的《文学传记》(*Biographia Literaria*,1817)中发展了施莱格尔的观点。新教神学家**弗里德里希·施莱尔马赫**(Friedrich Schleiermacher,1768—1834)在 1819 年发表了关于批判性阐释的演讲。对他来说,**个人判断**在艺术和文学阐释中的重要性,与它在唯心主义思想家做出道德决定时一样重要。这是美学方向上的彻底背离,每个读者现在都是**批评家**了。

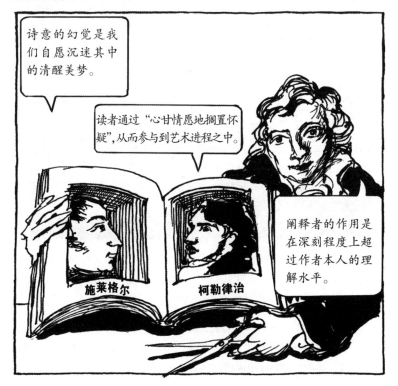

莎士比亚和浪漫主义批评家

威廉·莎士比亚（William Shakespeare，1564—1616）在新古典主义盛行的 18 世纪并没有得到很高的评价。恢复他的名声，是英国、法国和德国浪漫主义思想家的目标。对于他们来说，莎士比亚象征着对盲目而强行束缚艺术的新古典主义"规则"的反抗。对于德国浪漫主义者来说，莎士比亚具有更多的意义。

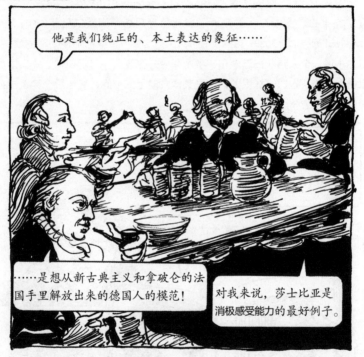

他是我们纯正的、本土表达的象征……

……是想从新古典主义和拿破仑的法国手里解放出来的德国人的模范！

对我来说，莎士比亚是消极感受能力的最好例子。

约翰·济慈的"消极感受能力"概念，是指可以感受到存在所有特点的能力。在这种状态下"人可以处于不确定、神秘、怀疑之中，却并不急于追寻事实和原因"。

作为文本"实际批评"技巧的先驱，柯勒律治对莎士比亚的赞赏是精确的。其他人动辄就使用"自然的力量"这类夸张词汇来颂扬莎士比亚，以此来满足他们对某种有机而隐晦的复杂象征的渴求。

浪漫主义的时间概念

A.W. 施莱格尔:"我们的心灵拥有它自己的**理想时间**。这个时间不是别的,而是对我们自身存在之进步发展的意识。"

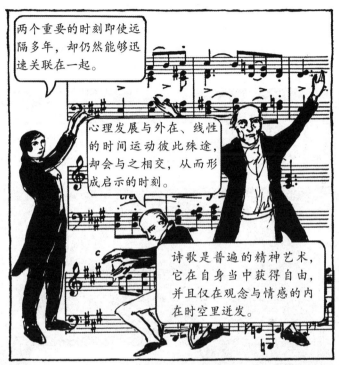

华兹华斯在他的自传体诗歌《序曲》(*The Prelude*,1805)中发出"**时间之点**"的理论。"时间之点",即一个人的心灵生活与发展过程中那些重大时刻的交汇。这一理论的基础,是确信时间之外存在着某种真相。黑格尔关于"现代"浪漫主义诗歌的观点也对类似的情况表示认同。

这一主题后来发展成为**亨利·柏格森**(Henri Bergson,1859—1941)的绵延(*la durée*)概念,又称内在绵延或**心理时间**。我们对世界的体验并不是由相似而独立的时刻接连而成,而是一个连续的发展过程,就像我们要听音乐的整体,而不是一连串单独的音符。

艺术是一种语言

黑格尔称浪漫主义是"艺术的终结"的观点,并没有得到其他德国浪漫主义美学家的认同。他们更关心如何找到新的思考艺术的方式,而不是给艺术判下死刑。理论家**约翰·亨利希·瓦肯罗德**(Wilhelm Heinrich Wackenroder,1773—1798)在他影响力极大的著作《一名热爱艺术的修士的心声流露》(*Outpourings of the Heart of an Art-Loving Monk*,1797)里,列出了德国浪漫主义的一个核心信条。

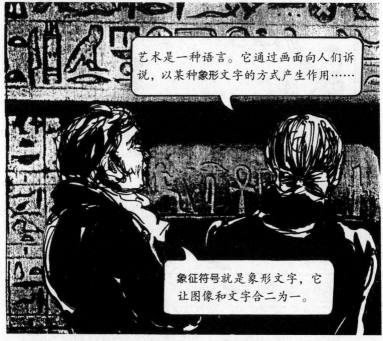

艺术是一种语言。它通过画面向人们诉说,以某种象形文字的方式产生作用……

象征符号就是象形文字,它让图像和文字合二为一。

自然也是一种语言,上帝的语言,它可以被破解,从而被解读含义。这些语言都证明了神圣造物主的存在。自然被德国浪漫主义画家和理论家**菲利普·奥托·朗格**在作品里重新加密为**象征符号**。朗格将他本人基督教信念里的无意象理念与渗透人心的具体表述相融合,从而否定了黑格尔式的灾难性预测:即采用抽象思维就会加速"艺术的终结"。

联觉：统合的艺术作品

联觉是与浪漫主义"有机"美学密切联系的一个概念。它指的是不同艺术形式的融合。它的目的是形成各种艺术的神秘统一，以及与此相应的各种感觉的联合，从而达到能够感知无限的"超级感觉"。朗格与诗人**路德维希·蒂克**（Ludwig Tieck，1773—1853）及作曲家**路德维希·伯格**（Ludwig Berge，1777—1839）合作，在他的系列画作《一天中的时间》（*The Times of Day*）里把联觉变为了现实。

我们找寻的是如何恢复孩童时期感觉最初的内在心性。

联觉艺术作品会去模拟儿童的能力，将不同感觉吸纳整合为一种富于整体性、预见性的认知。

德国人对统合艺术作品（*Gesamtkunstwerk*）的热衷也导致歌德和谢林这样的理论家把建筑与音乐相等同。"建筑就是凝固的音乐"，谢林这样写道。理查德·瓦格纳后来在将神话、诗歌、音乐和戏剧融为一体的大型"音乐戏剧"中进一步发展了统合艺术。

风景的内视

同朗格一样,另一位同时代的德国艺术家**卡斯帕·大卫·弗里德里希**(Caspar David Friedrich,1774—1840)也做出了让浪漫主义哲学在艺术领域内蓬勃发展的创新举动。弗里德里希在那些荒凉的象征风景画里,审视的并不是自然本身,而是艺术家本人倾心关注之事,即他对自然的想法。他将自己画入了山川和田园景色之中。

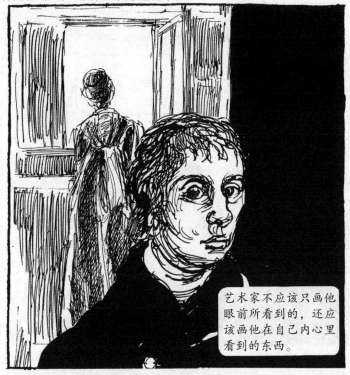

> 艺术家不应该只画他眼前所看到的,还应该画他在自己内心里看到的东西。

弗里德里希是在工作室而不是大自然中作画,他的"肉身之眼"紧闭,而"心灵之眼"敞开,因而他将对自然的体验转化成对个人的探索。他画的房间窗户敞开,可以眺望到更广阔的空间。画面里经常还有正在进行观察的人物形象。这样,他就将风景同内心世界结合在了一起。观赏者由此而和画家的内心世界产生认同,但同时也意识到个人感性与广阔世界之间的界限。

对于虔诚的路德派教徒弗里德里希来说，个人信仰的"内心之光"至关重要。每个人都必须自由地对自然进行多重解读。弗里德里希最著名的画作《云端的旅行者》(*The Wanderer above the Mists*，1818)几乎是浪漫主义的圣像，它描绘了浪漫主义者的困境。

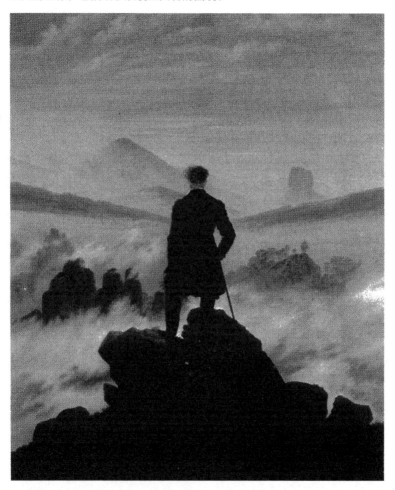

占据前景主要部分的人物已经到达一定的高度，他已经获得了浪漫主义异象预言者的高超觉知力，但在他与他所观望的崇高世界之间，仍然有一道不可逾越的鸿沟。这就是宏观意义上的浪漫主义反讽。

弗里德里希在艺术立场上最不妥协的画作是《海边修士》(Monk by the Sea, 1808—1810)。这幅画里展现的,是人类个体自我意识到的人性之悖论将他从物质世界疏离后形成的境遇。在画中,人和自然之间的鸿沟变得具有明显的威胁性。人好像自然空白脸庞上的一颗疣粒。德国诗人、批评家**克莱门斯·布伦塔诺**(Clemens Brentano, 1778—1842)在这幅画面前感到心力交瘁。他抱怨说,我们被吸引到这幅画作里,并与画中人物僧侣产生认同,但那堵平整、压抑的天空之墙和茫茫大海,却把我们抛回到茕然独立的状态。

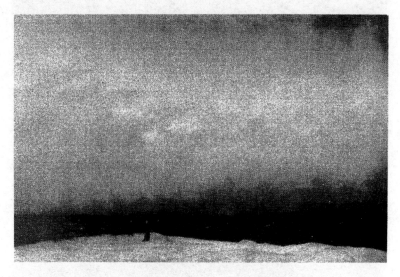

弗里德里希刻意将透视技法的运用减少到最低程度,只留下一团令人窒息、无法穿透的形体,这种做法颠覆了浪漫主义认为崇高即是真实的反讽对应的这一观点。有的评论家将这幅画视为抽象画的先驱。

英国浪漫主义风景画

由于拿破仑战争的爆发和对侵略的恐惧,英国追求崇高感受的人很难再观赏到阿尔卑斯那备受推崇的浪漫主义风景,所以他们只能在国内继续追寻。那些敏感的灵魂转而奔向威尔士、苏格兰或英格兰湖区。

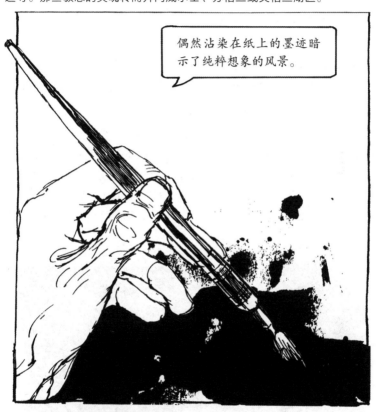

偶然沾染在纸上的墨迹暗示了纯粹想象的风景。

英国风景画画家**亚历山大·科仁斯**(Alexander Cozens,1717—1786)发表了题为《有助于风景画构图创意的新方法》(*A New Method of Assisting the Invention in Drawing Original Compositions of Landscape*,1786)的论文,其中他阐明了他著名的"泼色法"(blot system)。随意的墨迹不但反映了自然的不规律性,即各种自然形式不可预见的**活力**,也反映了想象本身的**创造力**。风景画是内心状况的表达。

从古典主义到如画风格的转变

直到 18 世纪晚期和 19 世纪早期,风景画才在英国成为一种独立的严肃艺术类型。**约书亚·雷诺兹爵士**(Sir Joshua Reynolds,1723—1792)在他 1769—1790 年撰写的《谈话》(*Discourses*)中仍坚持认为:以文艺复兴大师米开朗琪罗和拉斐尔的古典艺术为典范的"历史画",是现代艺术家所能向往的最高形式。

克罗德·洛林(Claude Lorrain,1600—1682)是古典主义风景画标准的典型。他将自然"最好"的一面作为和谐的整体展示出来。然而他的作品也符合 18 世纪对*优美如画*风格的欣赏品味。

17 世纪荷兰的风景画大师在英国长期受到推崇。然而,浪漫主义风景画的肇始标志,却是与*优美如画*的品味相联系、表现乡间庄园或访古幽迹的地志画。地志学家使用水彩,这也是初期风景画家刚开始探索**光影效果**时选择使用的介质。有两位画家把这种绘画类型表达到了极致。他们标志着西方绘画史上一次决定性的裂变,并为 20 世纪的印象主义和抽象艺术奠定了基础。

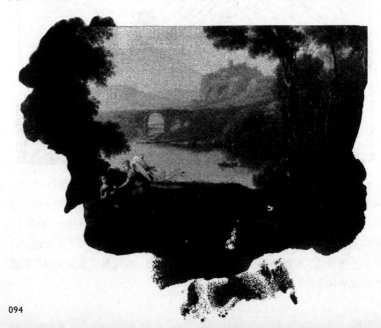

康斯太勃尔:待在家里的激进分子

英国风景画画家**约翰·康斯太勃尔**(John Constable,1776—1837)是一名政治保守的英国国教徒和乡村居民。他急剧颠覆了理想化风景表现艺术的传统,继而专门研究自身所在的萨福克和埃塞克斯地区*真实而特有的*光影效果。跟他所认识的华兹华斯相似,康斯太勃尔将自己儿时质朴的认知作为毕生拥有的一种创意潜流。他对浪漫主义在山中风景里寻找崇高的举动无动于衷。

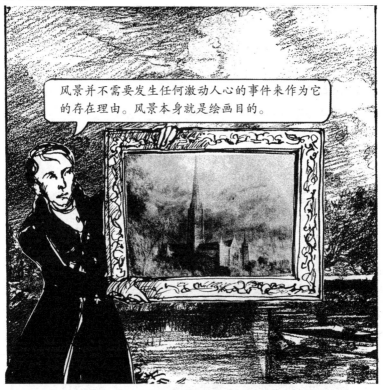

> 风景并不需要发生任何激动人心的事件来作为它的存在理由。风景本身就是绘画目的。

康斯太勃尔认为他的家乡是一个未定的、变化中的宇宙。他预想的和谐是一个有人居住、洋溢着活力、*被加工过的*风景,在这样的风景里,那种虽然转瞬即逝,却"平等公允"的光影效果,让每一件普通事物都焕发出意义。

颜料运用的即时性

康斯太勃尔用少量的白色颜料来表现他那些变幻风景中无数的光点。他把这些色点称为"雪"。他还运用*颜料本身*,在感知的"即时性"以及"被调节过的"艺术成品之间作出了革命性的区别。他的做法,是采取非同寻常的步骤,将自己的主要画作绘制成同样尺幅的油画速写。这种配对作画,是浪漫主义反讽在实践中的例子,它揭示了康斯太勃尔对自己"最终"展示的作品存在的矛盾心态。

康斯太勃尔在画《跳跃的马》(*The Leaping Horse*,1825)时,一边速写一边进行成品创作。他无法确定哪一幅才是最后要展出的作品。

批评家对他粗犷而富有流动性的技巧感到不安。他既使人注意到画的表面,又清楚地表明那不是一匹跳跃的马,而是一幅关于跳跃马匹的*图画*。艺术家的感性此时融入了画作的表面。

透纳：变化的巨大涡流

如果说康斯太勃尔对人工驯服的自然所体现的质朴真实充满了热情，那么与他同时代的画家 **J.M.W. 透纳**（J.M.W.Turner，1775—1851）则探索了自然作为变化的巨大旋涡而上演的崇高戏剧，即光影满盈的抽象画。康斯太勃尔充满无数光点的宇宙景象，被透纳激荡成为一场没有任何单独元素占据主导的光线风暴。火、空气、水和土壤，由于光的作用而融合到了一起。他作品里幻象成分被很多人诟病，比如哈兹里特，但也被其他人，比如康斯太勃尔这样的人所欣赏。

透纳的画作分为两种：激进的抽象画，和那些循规蹈矩、让他作为一个艺术家可以继续生存下去的作品。虽然他是浪漫派个人主义者，但他一生也都是克罗德·洛林古典主义风景画的忠实追随者。透纳的例子也很好地说明了很多浪漫主义者在自我表达与因循规范之间形成的矛盾特质。

透纳的早期名作《暴风雪：汉尼拔和他的军队翻越阿尔卑斯山》(Snow Storm: Hannibal and his Army Crossing the Alps，1812)从表面看是英国皇家艺术学院赞赏的那种历史画。但画面的叙事部分退缩到了最底端。在迎面袭来的暴风雪映衬下，汉尼拔和他整个军队的人物身形就好似侏儒一般。

画作的效果既反讽又令人振奋。"征服者"的雄心在自然力量的背景下显得近乎滑稽，而这一风云突变时刻的重要性又无可否认。对于透纳来说，巨大涡流本身就是这幅画的意义。要画出他拟想的奔流和动荡，他就必须抽象而不是形象地运用颜料。这一技巧在他后来的作品中达到了巅峰。

浪漫主义风景画家深入探究外界自然的特质，却反而产生出更加个人化的视野。透纳和康斯太勃尔以反讽的视角来运用艺术并表现体验和艺术本身。

布莱克：新耶路撒冷

威廉·布莱克（William Blake，1757—1827）终生居住在伦敦。他独自工作，生前很少受到关注。他被视为古怪甚或是疯狂之人，但华兹华斯是这样评论他的："我对这个人疯狂当中的某些东西比对拜伦勋爵的清醒状态更有兴趣。"

布莱克创造了一套独特的象征宇宙学，并通过雕刻、绘画和诗歌三种媒介的联觉而融合其中。

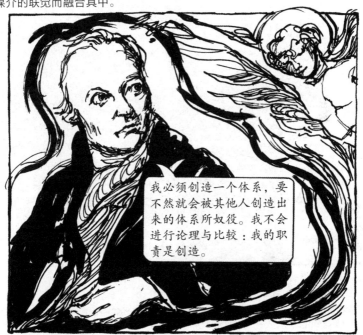

我必须创造一个体系，要不然就会被其他人创造出来的体系所奴役。我不会进行论理与比较：我的职责是创造。

布莱克是英国浪漫主义圈子里的一个异类。当他同时代的人理想破灭回归保守时，他却从未否认过他对革命和雅各宾派的认同。布莱克的伟大主题——关于世界末日的"新耶路撒冷"，受到了**伊曼纽·斯威登堡**（Emanuel Swedenborg，1688—1772）神秘主义的影响，并随着他在18世纪晚期与伦敦的千禧年信徒激进派和不从国教异己派别的交往中加深。圣经和弥尔顿在文学上对布莱克的影响极大，而哥特宗教艺术和建筑则在视觉上给了他最重要的影响。

对布莱克来说，**想象**是人类救赎的来源，是他通向新耶路撒冷，或通向人间乐园复返的道路。布莱克将自己视为神示异象者和先知。眼里并不是"臆想的"，而是清晰的异象。他目睹并与之交谈的天使乃是真实地*出现*在他眼前。

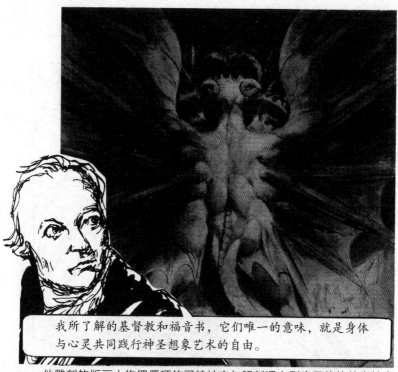

我所了解的基督教和福音书，它们唯一的意味，就是身体与心灵共同践行神圣想象艺术的自由。

他雕刻的版画人物把僵硬的哥特神态与解剖课上剥皮尸体的外表结合到了一起。这些人的肌肉组织明显得让人感到不适，他们有着逼真噩梦一般的即时感和诡异感。这些人物形象是对心理状态的描绘，其躯体构造也和画家有意表达的*心理*活动一样被清楚地展现了出来。

布莱克通灵式的浪漫主义与华兹华斯是两个极端。他对"外部造化"即自然没有兴趣，也不关心领悟自然带来的感触："那对我来说……是阻碍而不是行动，就像我脚上的灰并不是我的一部分……"

可怕的对称

布莱克眼里永恒的**对立**和**对称**，主导了他的艺术和史诗般的预言。这在很大程度上是受到了德国神秘主义者**雅克布·伯麦**（Jakob Böhme，1575—1624）的影响。天真与经验、爱与恨、理性与想象、天堂与地狱，形成了一种贯穿布莱克私密神话的辩证法。在这种两极张力之间，存在着一场必须重新夺回想象中圣城耶路撒冷的"精神战斗"。布莱克小心地让这些极端在他的艺术中并存，从不试图调解或消除它们。因为他看到，两者对峙而释放出的能量，对于获取远见卓识来说至关重要。

在他最著名的诗篇之一《老虎》(*The Tyger*)中，那只动物自身即拥有着不可知、充沛的生命力，以及布莱克认为与圣经里温顺羔羊形象存在相反象征意义的一种"可怕对称"。

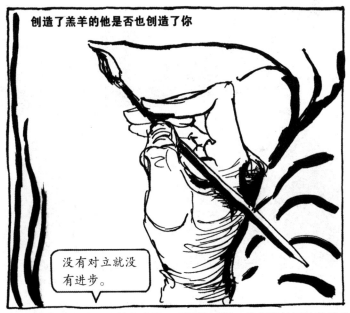

布莱克所信奉的，是精力充沛、反叛的耶稣；他拒绝认同传统意义上"卑躬屈膝的耶稣"，认为他过于谦卑和纯洁。布莱克还推崇性感，把它当作"灵魂展开翅膀"的方法。他的神秘主义充满了激情和斗志。

布莱克比较

跟德国天主教的"拿撒勒人"画派(1809—1829)一样,布莱克极其推崇中世纪注重技艺与道德目标的艺术品德,并拒绝新古典主义的"学院派"。不过,拿撒勒人画派在排斥学院气的同时,倾向于修道院式的集体协作氛围,而布莱克则是一个*孤独的*、自学成才的艺术家。

布莱克在情感上反对工业主义,并痛恨启蒙理智的过度运用,他认为后者把人简化成了宇宙机器中一个小小的齿轮。

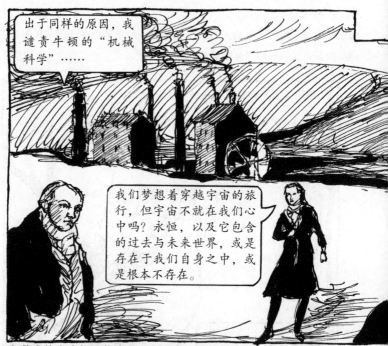

布莱克的态度与一些浪漫主义作家的思想形成了呼应,比如诺瓦利斯就发现,启蒙运动把"宇宙无限的、创造性的音乐"改变成了"无边无际的石磨发出的单调咔啦声响……它自己的石磨……一个真正的自我辗转的石磨"。诺瓦利斯同布莱克一样,感到现代社会的唯一救赎,是对人们内心的探索。

一项乌托邦计划

法国革命的结果,被华兹华斯、柯勒律治和其他人认为是一次失败。因为这些人感到,他们关于进步和自由的激进启蒙观点已经被背叛了。华兹华斯继续在他的自然哲学中寻找安慰和成功。柯勒律治却比任何时候都更加沉迷专注于他正在消退的创造力的机能:"如果我死了,你们一定要说,'华兹华斯曾经从天堂降临到他身边,向他展示了什么是真正的诗歌,从而让他知道了他自己并不是一个诗人'。"

对于幻想破灭的最早回应之一,是柯勒律治的"大同世界"(pantisocracy),这是他和诗人罗伯特·骚塞1794年一起设计的乌托邦计划。

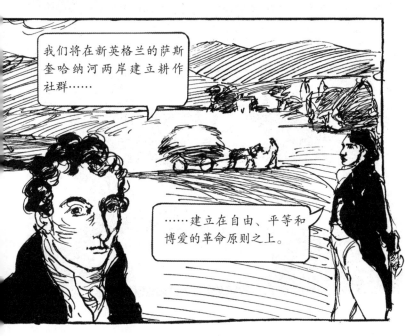

大同世界作为一剂解药,是要针对法国大革命期间各项改革措施中缺乏"纯粹性"的问题。它的基础理念是:完美的生存状态在大规模运动的情势下无法实现,却可以通过小规模的个人群体来获得。这个计划最终落空了。

政治经济学：沉闷的科学

柯勒律治试图在推崇科学的工业主义时代延续乌托邦*神话*的力量。其他人则全力拥护工业资本主义，认为它是人类状态改善的动力。比如苏格兰启蒙哲学家**亚当·斯密**（Adam Smith，1723—1790）通过在《国民财富的性质和原因的研究》（*An Inquiry into the Nature and Causes of the Wealth of Nations*，即《国富论》，1776）一书中宣扬"自由企业"，继而创建了"令人沮丧的科学"——**政治经济学**。

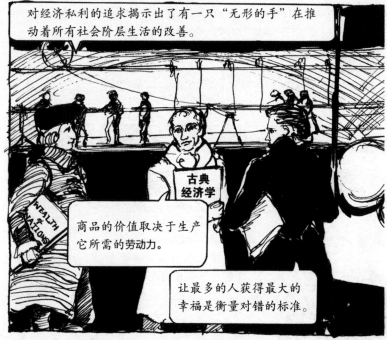

大卫·李嘉图（David Ricardo，1772—1823）与亚当·斯密在自由贸易上想法一致，他还在"古典经济学"中加入了劳动价值论。这一严格遵循经验主义的方法后来又出现在社会理论家**杰里米·边沁**（Jeremy Bentham，1748—1832）发展出的**功利主义**中。在边沁的"幸福计算"体系里，全人类的幸福都可以实现**量化**，因此依照**数据统计**也能做出道德决定。

欧文的社会(主义)乌托邦思想

柯勒律治的乌托邦神话通过**罗伯特·欧文**(Robert Owen,1771—1858)的社会乌托邦思想和慈善事业而在某种程度上成为现实。欧文于1799年在苏格兰的新拉纳克购置数家纺织厂,并改善其工作环境,以此开始了他的社会实验。1816年,他开始为自己聘用的童工提供上学机会。

欧文宣扬用**合作**代替**竞争**(与古典经济学的规则相反)。

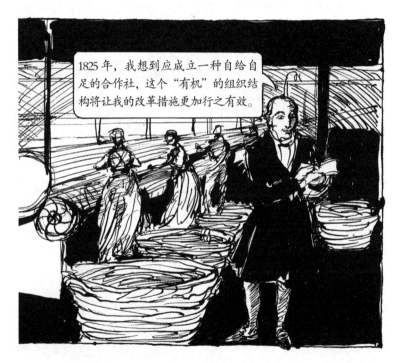

1825年,我想到应成立一种自给自足的合作社,这个"有机"的组织结构将让我的改革措施更加行之有效。

值得注意的是,正如柯勒律治和骚塞当初计划的那样,欧文选择将他的乌托邦建在新世界——美国印第安纳的新哈莫尼。但他的团结合作村却因为成员无法在重要政策上达成一致而瓦解。英国的首次社会主义实验虽然很有影响,却仍然失败了。与此同时,正如我们后来看到的那样,在法国,圣西门、傅立叶等人正在酝酿他们自己的社会主义乌托邦思想。

英国的第二代浪漫主义者

德国狂飙突进运动的狂热和初生状态的民族主义,以及后来法国反古典主义的回潮,意味着欧洲大陆的浪漫主义与英国浪漫主义相比,已经成为一个更加公开和更具政治性的话题。虽然浪漫主义对英国文化的颠覆和它在其他地方同样是一个彻底的过程,但在英国却发生在一个极度保守的社会框架中。它是一种更安静的革命。

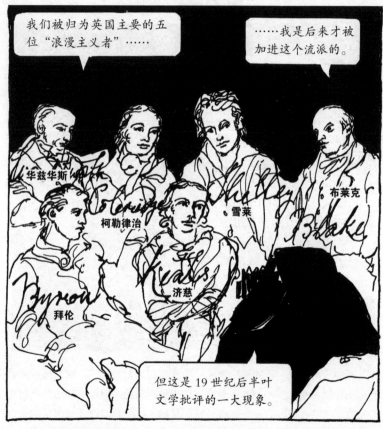

英国第二代浪漫主义诗人雪莱、拜伦和济慈为他们那些伟大先行者的反动保守思想而感到失望,尽管他们每人都清楚地知道,自己正是在华兹华斯诗歌成就的阴影下,特别是在他"人性化的"崇高的概念影响中进行创作的。

雪莱：不信教的人

珀西·比希·雪莱（Percy Bysshe Shelley，1792—1822）在政治上极端激进，以至于达到了无政府主义的程度。他认为所有形式的权威都是邪恶的。他不赞同婚姻形式，因为它否定了女性的权利。例如，他的诗歌《仙后麦布》(*Queen Mab*, 1813)就是在反对君主制、教权和商业，赞同无神论、素食主义、自由恋爱和共和政体。

他在学校里被称为"疯子雪莱"和"无神论者雪莱"，他在1811年因为发表了一本名为《无神论的必要性》(*The Necessity of Atheism*)的小册子而被牛津大学开除。11年过后，刊载他死讯的《伦敦信使报》(*The London Courier*)嘲讽道："雪莱，写过一些无信仰诗歌的作者，已经被淹死。现在他知道究竟有没有上帝了。"

雪莱对国教权威的拒绝，在19世纪早期是个例外。他的思想受到无政府主义启蒙哲学家**威廉·戈德温**（William Godwin，1756—1836）的影响，戈德温是女权主义先驱玛丽·沃斯通克拉夫特的丈夫。1814年，雪莱与他们15岁的女儿玛丽私奔到意大利。玛丽后来以**玛丽·雪莱**（Mary Shelley，1797—1851）的名字写下了哥特小说《弗兰肯斯坦》(*Frankenstein*，1818)。

为诗歌辩护

柯勒律治在他的批评专著《文学传记》(1817)中转述了 A.W. 施莱格尔的有机艺术形式理论。他深受德国哲学家美学思想的影响。柯勒律治关于有机主义的观点,被雪莱在《诗辩》(*A Defense of Poetry*,1821)中进一步发展。雪莱的创作行为本质上是无意识的:艺术家成了作品的"母体"通道。

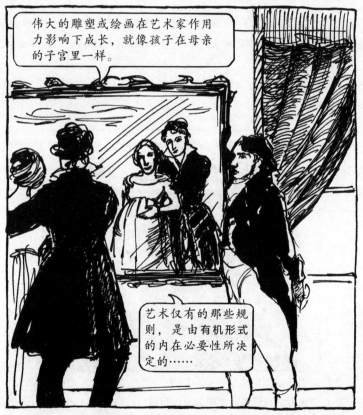

伟大的雕塑或绘画在艺术家作用力影响下成长,就像孩子在母亲的子宫里一样。

艺术仅有的那些规则,是由有机形式的内在必要性所决定的……

雪莱有一些著名的观点:他认为诗人是世界"未获承认的立法者";诗人"是一面面镜子,映射出未来投射在当下的巨大阴影"。他这是在继续着华兹华斯的"文字革命",但却是从无政府主义的角度出发:只有**想象**引导的个人良知,才能够萌生出道德。

普罗米修斯，或劫数难逃的浪漫主义天才

浪漫主义追求意识日益增长的力量，这本身就是过度膨胀的野心。它最终迈向不可避免、壮烈英勇的天谴结局。普罗米修斯这位希腊神话中的巨人，为了帮助人类而从诸神那里偷盗火种。他成了浪漫主义为人类而反抗压迫的"巨人"斗士象征。歌德的浮士德就是典型的普罗米修斯式人物。他与魔鬼订约，是为了追求自由、力量和秘密的知识。

普罗米修斯因偷火种而受到惩罚，被永远地锁在了岩石上……

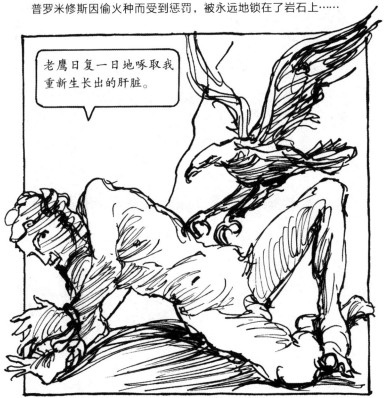

老鹰日复一日地啄取我重新生长出的肝脏。

雪莱的浪漫主义代表剧作《解放了的普罗米修斯》（*Prometheus Unbound*，1820），让英雄境遇呈现出明显的政治意义。雪莱赋予普罗米修斯的，是弥尔顿《失乐园》（*Paradise Lost*，1667）中撒旦的特质——挑战基督教上帝这位压迫者的真正英雄。

弗兰肯斯坦

通过给《弗兰肯斯坦》加上"现代普罗米修斯"这一副标题,玛丽·雪莱增加了普罗米修斯的主题与当代社会的联系。弗兰肯斯坦利用现代社会的"普罗米修斯之火",也就是电,将生命赋予他的创造物,并因此带来了灾难性的后果。

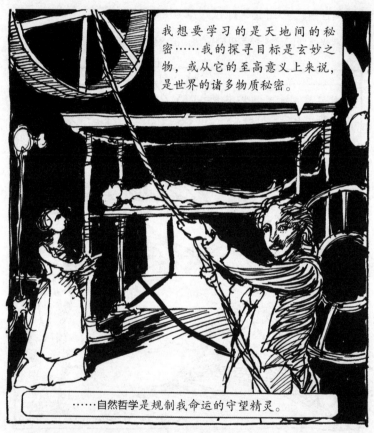

我想要学习的是天地间的秘密……我的探寻目标是玄妙之物,或从它的至高意义上来说,是世界的诸多物质秘密。

……自然哲学是规制我命运的守望精灵。

通过对浪漫主义创造性自我(几乎全是男性)的文学讽刺,玛丽·雪莱指出了浮士德式天才的危险:天才从事的实验几乎不受任何限制。唯一的限制,就是其自身游移不定的道德宇宙边界。她的小说揭露了浪漫主义思想家被自我意识占据的危险内观状态。

电与生机说的辩论

路易吉·伽伐尼(Luigi Galvan,1737—1798)发现青蛙四肢会在电场中痉挛抽搐,因此他断定青蛙身体必然是电的来源。发明了电化学电池的**亚历山德罗·伏特**(Alessandro Volta,1745—1824)反对"伽伐尼主义"。他演示了如何制造连续电流的方法。这些关于电的实验,引发了1814—1819年之间关于生命起源的"生机说之辩"。

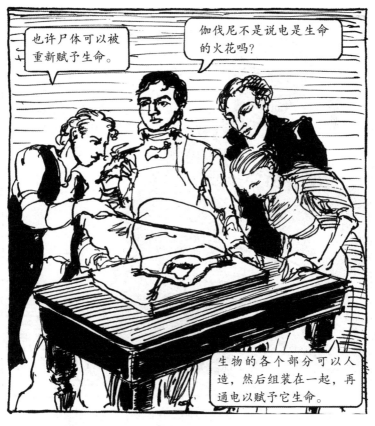

生机说辩论是1816年拜伦和他的医生波里多利、玛丽·雪莱及其丈夫珀西相互讨论的话题。当时他们暂住在日内瓦湖畔,这也是《弗兰肯斯坦》的创作时间。

法拉第和电磁学

对电能的利用,是浪漫主义时期一项主要的科技发展成果,**迈克尔·法拉第**(Michael Faraday,1791—1867)是这个领域里最伟大的科学家。这位铁匠之子,成了汉弗里·戴维的研究助理。然而他跟同时代的约翰·济慈一样,由于"伦敦东区佬"的底层背景,导致人们对他避而不及。法拉第发现电流和磁场之间存在着关键联系。

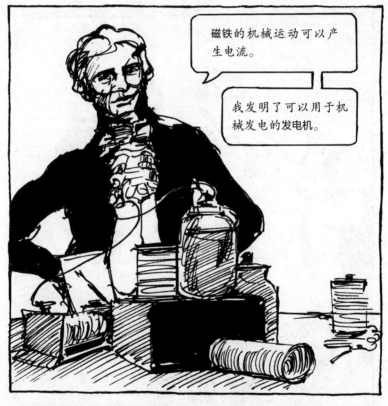

磁铁的机械运动可以产生电流。

我发明了可以用于机械发电的发电机。

法拉第务实而"民主"的科学方法,使他成了独特的浪漫主义科学家。他避开晦涩难懂的公式,更喜欢使用源于实际经验的简单语言和图画来做解释。他的磁场图帮助建立了现代**力场**概念,从而取代了简单的机械力概念。爱因斯坦的种种发现,都可以追溯到法拉第的研究。

病理科学

当浪漫主义科学的一个分支在为工业进步做出贡献时,它的另一支则转向**病理学**——对人类"内在状态"的探索。浪漫主义对非理性、本能和疯癫状态的好奇心,让犯罪学和精神病学得到了发展。神经学则是由颅相学这一伪科学发展而来。关于文化历史发展的研究促进了语文学和人类学的建立。

早期浪漫主义"科学"试图用德国*自然哲学*的模式,将人的经历"当作病例"来分析,希望能找出人和宇宙之间隐秘的关系。**弗朗茨·麦斯麦**(Franz Mesmer,1734—1815)和他的"动物磁气"理论就是一个很好的例子。

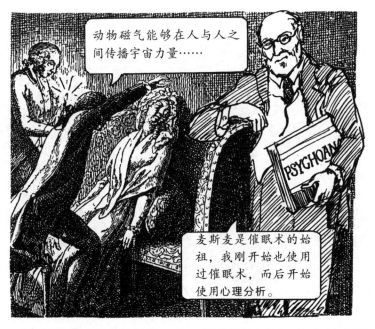

18世纪晚期和19世纪早期的科学在系统化过程中摒弃了这些"玄秘的"方法。此时人们已经能够使用一些普遍认同的词汇来对内在体验进行**描述**和**分类**。弗洛伊德关于无意识、本能和"驱动力"的著述,即是源自浪漫主义时期对梦境和心理隐秘运作的强烈关注。

女性与浪漫主义

在性别平等的问题上,浪漫主义并没有追随玛丽·雪莱的母亲**玛丽·沃斯通克拉夫特**(Mary Wollstonecraft, 1759—1797)在她 1792 年的著作《女性权利的辩护》(*A Vindication of the Rights of Woman*)里所大力宣扬的道路。玛丽·沃斯通克拉夫特是第一位女性主义哲学家,一位深受法国大革命影响的激进启蒙主义者。她引发了人们惊慌失措的反应。她女儿那一代人在成长过程中仍要背负起浪漫主义男性意识形态的包袱。这种意识形态将"女人"臆想为一种非理性的感情动物,是亲情的源泉之一。

玛丽·雪莱与华兹华斯一样在"文字层面"展开了革命。写作至少能让女性与男人平等竞争。"哥特小说"就是一种**越界**的实验形式,它让女性作家能够以抽象、虚构的方式来探索性别、身份、革命、科学进步和正在衰落的家庭纽带的局限。

济慈：真实和理想

跟华兹华斯一样，**约翰·济慈**（John Keats，1795—1821）创造出了一套**自然主义**哲学——看得见、摸得着的世界是衡量崇高的标尺。然而济慈却具有一种充满悲剧本质的眼光：想象只能努力接近崇高，而崇高永远超出凡人想象的能力。理想总是因现实而被牺牲。

济慈本人的一生与这种追求崇高如出一辙，致命的结核病不断侵蚀、缩短他的生命。然而，济慈对"真实"的崇敬，则表现为他诗歌风格中浓郁的感官愉悦特质。

美即是真

济慈在他早期的诗歌《恩底弥翁》(1817)中,竭力展示了理想与真实之间的紧张关系。恩底弥翁追寻他的浪漫理想——月亮女神辛西娅,最终却爱上了现实中的女子菲比(由辛西娅伪装而成)。这首诗可以被认为是一则寓言:诗人追究理想中的美,却因为现实而不断分心。无论真实之美,或理想中之美,都是绝对存在呈现给凡人俗子的唯一迹象。"除了内心爱意的神圣和想象的真实以外,我什么都不确定;想象所能抓住的美一定是真的,不管它先前是否存在过。"

济慈的哲学也是**人道主义**的。诗意想象的首要地位,并没有让他对其他事物的存在避而不见。他诗歌当中的"消极感受能力"理论,以一种中立、非唯我主义、充满想象的开放态度,来对待人类经验的各个方面。

济慈的"消极感受能力"与浪漫主义反讽的概念紧密相连。两者都体现出**多元**的特征。反讽贯穿于他的作品,并在各类不同的题材中出现。它是古典时期和中世纪神话的聚合,而且拒绝偏向抒情或悲剧元素。的确,济慈的抒情诗是他悲观生存概念的表达。世界万物的强烈美感只能通过抒情来表现;而这个世界无法接近的本质,只能通过悲剧来表现。

伦敦东区佬诗派

济慈生前一直受到媒体的恶意攻击。他和其他出身低下的作家,比如威廉·哈兹里特和**李·亨特**(Leigh Hunt,1784—1859),被人嘲讽为所谓的"伦敦东区佬诗派"(Cockney School)。济慈不仅没有"良好出身",还为他的艺术而放弃了令人尊敬的医疗职业。正如一位媒体评论家所说:"济慈为了忧郁的伦敦东区佬诗歌行当而背弃了药剂学的体面召唤。"拜伦对济慈抒情诗体的厌恶,也体现了上流社会的某种势利。

拜伦还把他说成是"湖里的蝌蚪",《恩底弥翁》也被《布莱克伍德杂志》(*Blackwood's Magazine*)形容为一首"平静、安定、沉着的白痴"诗歌。然而事实证明,济慈对 19 世纪后期"为艺术而艺术"的美学运动有着极其重大的影响。他因其作品中的哲学而得到了认可,虽然在此之前他只是被视为"感官主义"作家。

拜伦：浪漫主义的典型？

如果要问谁是浪漫主义的典型，很多人都会想到**乔治·戈登·拜伦勋爵**（George Gordon，Lord Byron，1788—1824）。他的浪漫主义特质毋庸置疑。他在一间摇摇欲坠的哥特式修道院中度过了坎坷的童年。他相貌英俊却有畸形足。他在剑桥居住的房间里养了一头熊。他的情人卡罗琳·兰姆夫人（Lady Caroline Lamb）说他"疯狂、顽劣，结识他很危险"。24岁时，他一夜成名。

在上议院发表的处女秀演说中，拜伦对捣毁自动纺织机的卢德分子表示支持。他与自己同父异母的妹妹乱伦并因此而被逐出英国，在意大利和希腊过着动荡不定的生活。他写下了具有史诗气概却充满反讽的诗歌。他为意大利革命党提供枪支，并在领导希腊革命者反抗土耳其人争取独立的战斗中牺牲，成为19世纪20年代早期自由主义的"爱希腊"精神的缩影。

持怀疑态度的朝圣者

尽管拜伦和浪漫主义的形象紧密相连,但他的作品里却有着强烈的反浪漫主义元素。拜伦谴责浪漫主义,特别是英国"湖畔派"浪漫主义,并认为英国诗歌的伟大传统在新古典主义诗人蒲柏和德莱登死后就已不复存在。当拜伦发展到成熟的古典主义阶段时,他与歌德相互钦佩。

拜伦的怀疑立场,可能表明他对华兹华斯那些早先的激进浪漫主义者不再抱有幻想,也反映出他与坚信法国革命可以带来一切希望的后期启蒙思想家保持着反讽的距离。流放和愧疚在他的作品中占有重要地位,最典型的例子就是他的诗剧《曼弗雷德》(Manfred,1817),剧中劫数难逃的主角犯下的罪名与拜伦一样,是和自己的妹妹陷入了不伦之恋。

拜伦在 1812 年发表长诗《恰尔德·哈罗德游记》(*Childe Harold's Pilgrimage*)的前两章，并让他首次名声大噪。这个故事讲述了一位忧郁的流放者和他的流浪经历。拜伦的个人神话从一开始就与他那些反人类、性格叛逆的主人公所经历的冒险密不可分。拜伦跟恰尔德·哈罗德一样，他"通过行动，而不是借助岁月，穿透到生命的深处，从此再也没有奇迹将他等待"。对他的朋友雪莱来说，他是"永恒的朝圣者"。

我从 20 岁就开始感到百无聊赖。

悖论的是，虽然拜伦的作品秉持着仿英雄诗体的风格，但"拜伦式的英雄"却成了"真正"、英雄式浪漫主义的缩影。拜伦把恰尔德·哈罗德称为"携带他自身黑暗思想而游荡的不法之徒"，这很难不让人将这个角色和他的作者联系到一起。

拜伦并不像雪莱那样认同新柏拉图学派关于超感官真实的观点。他是一位怀疑论者和唯物主义者。他不认为物质世界背后还存在着更高层次的现实。他这种自由思考的唯物主义是启蒙主义唯物思想的极端。

《唐璜》——是后现代的吗?

在他未完成的喜剧杰作《唐璜》(*Don Juan*,1819—1824)中,拜伦使用反讽来颠覆读者文学体验的技巧达至完美。他采用文艺复兴时期喜剧诗人惯用的一种意大利诗体形式。这种形式有助于形成闲谈信笔的风格。

《唐璜》明显采用了流浪汉叙事文体,它不以单独事件作为叙述中心。有的评论家认为它堪比后现代的作品。它的主题多种多样,在个人忏悔和政治讽刺、"浪漫"情节和猥亵下流的性闹剧之间自如跳转。这证实了拜伦想要表明生活无法被任何思想体系所涵盖的愿望。

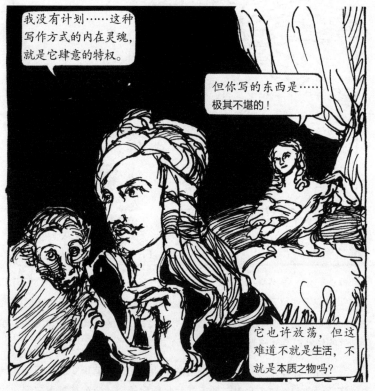

我没有计划……这种写作方式的内在灵魂,就是它肆意的特权。

但你写的东西是……极其不堪的!

它也许放荡,但这难道不就是生活,不就是本质之物吗?

拜伦的情人特蕾莎·圭乔利(Teresa Guiccioli)认为《唐璜》过于惊世骇俗,所以不应该被出版,而权威文学界也这么认为。

拜伦主义的吸引力

19世纪20年代末蓬勃兴起的"拜伦主义",就像50年前的"维特主义"一样席卷欧洲。让拜伦成为浪漫主义至高典范的,不是他的新古典主义风格,而是他政治上的自由主义。拜伦的代言对象,是在拿破仑战败后由于旧制度复辟而幻想破灭的新一代浪漫主义者。但他却公然支持革命带来的变革。拜伦在批评拿破仑的失败时清楚地阐明了这一点,正如他在《唐璜》里写的那样……

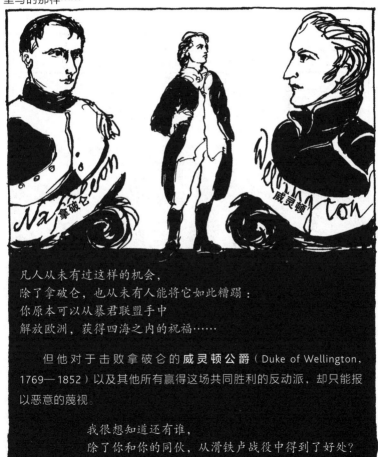

凡人从未有过这样的机会,
除了拿破仑,也从未有人能将它如此糟蹋:
你原本可以从暴君联盟手中
解放欧洲,获得四海之内的祝福……

但他对于击败拿破仑的**威灵顿公爵**(Duke of Wellington, 1769—1852)以及其他所有赢得这场共同胜利的反动派,却只能报以恶意的蔑视。

我很想知道还有谁,
除了你和你的同伙,从滑铁卢战役中得到了好处?

欧洲复辟

由奥地利的**梅特涅亲王**（Prince Metternich，1773—1859）、法国的**夏尔·德·塔列朗**（Charles de Talleyrand，1754—1838）和英国外交大臣**卡斯尔雷子爵**（Viscount Castlereagh，1769—1822）这几位极度保守的政治家领导召开的维也纳会议（1814—1815），让欧洲恢复了秩序。他们通过复辟拿破仑之前的君主制度，平衡了拿破仑帝国崩溃后的影响。英国、普鲁士、奥地利和俄国组成了"神圣同盟"。这个泛欧体系采取专制压迫的方式来干预反叛，它确保了欧洲的稳定。

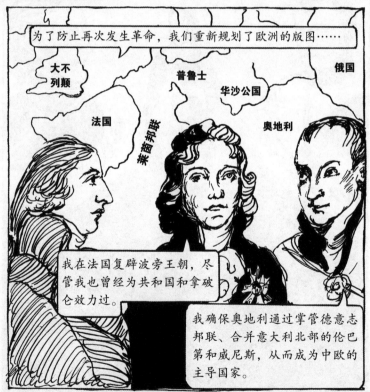

这种退回到"旧秩序"的做法，需要对民众进行警察式国家的监视。"广大民众"在多年战争中被动员参军，在封建制度的崩塌中觉醒，并且因为民族主义和公民权利的理想而备受鼓舞。他们对复辟者构成了威胁。

复辟并没有取得成功，它激起了令人窒息的不安动荡。英格兰就是一个例子。1811—1813年之间，后来被称为"卢德分子"的织布机工砸毁机器以抗议工业机械化劳作。卢德运动以一批人遭到处决而告终。曼彻斯特工人要求议会改革的抗议，导致了1819年的"彼得卢大屠杀"。雪莱的诗作《无政府状态的面具》（*The Mask of Anarchy*，1820）正是对这一事件的抨击。

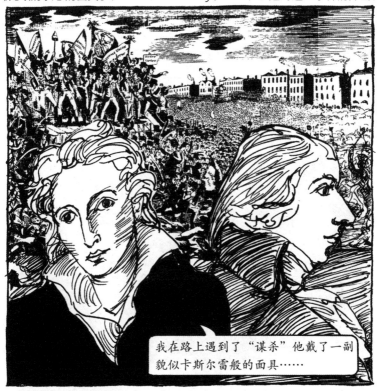

我在路上遇到了"谋杀"他戴了一副貌似卡斯尔雷般的面具……

1843—1844年间，在英国中部和东部各郡，打谷机被毁坏，干草堆被烧毁。绝望纷扰的浪潮在1811—1848年的英国持久不去，并被称为"饥饿的四十年"。在欧洲的其他地区，武装起义和革命此起彼伏：1820年的西班牙、那不勒斯和希腊，1830年的比利时、波兰和法国，1848年的法国、意大利、德国、哈布斯堡帝国、瑞士……

秘密革命社团

英格兰武装工人所信奉的激进平均主义,在信奉千禧年说的宗教派别和秘密兄弟会中深深植根。努力反抗绝对君主制度的欧洲激进主义分子尝试以共济会秘密社团这一相同模式来组织自己的力量。这个历史舞台由极端的雅各宾主义者**格拉古·巴贝夫**(Gracchus Babeuf,1760—1797)在1796年搭建。他组织的平等会试图发动共产主义起义,最后以他被斩首而告终。德国流亡者同盟(1834)呼应了席勒戏剧《强盗》里的勃勃雄心,后来它在1836年演变成为正义者同盟,并在1846—1847年间通过卡尔·马克思的领导而转变成为共产主义者同盟。

尽管马克思更希望建立一个大型的国际工人政党,但秘密社团仍然是革命政治的一大特征,并一直延续到列宁的布尔什维克密谋者和1917年的俄国革命。

俄国：十二月党人

十二月党人是指在 1825 年 12 月试图推翻沙皇尼古拉一世、并点燃俄国第一场现代革命运动火种的那些密谋者。十二月党人主要是上层社会的前军官和共济会成员，他们来自拯救同盟和福祉同盟这样的革命团体。他们参加的秘密社团采取等级森严的组织形式，这就弥补了当时军队的不足。

他们说服了三个团的士兵，让他们在圣彼得堡的元老院广场上拒绝向沙皇尼古拉一世宣誓效忠。这次密谋最终告败，几位革命首领被处以绞刑，其余的人均被流放到了西伯利亚。

普希金：俄国的拜伦

通过文学社团绿灯社而加入福祉同盟这一秘密组织的贵族诗人**亚历山大·普希金**（Aleksandr Pushkin，1799—1837），是十二月党人的同情者。他在诗歌《自由颂》(*Volnost*，1817)里陈述了他们的自由纲领。他因为参与政治活动而被暂时流放，与俄国政府之间的关系也波动不定。普希金为了维护自己妻子的荣誉，在一场决斗中身亡。

我追求自由与和平，并以幸福作为代价；不被喜爱的人，没有朋友，与人疏远，形单影只地徘徊。多么的愚蠢！如此的报应！[《奥涅金》]

在普希金伟大的诗体小说《叶甫盖尼·奥涅金》(*Eugene Onegin*，1833)里，男主角被拜伦式的厌世感和充满幻灭的怀疑主义所折磨，并沉湎于自己"满怀愤懑的洞察力"。普希金作品里的其他角色，也都和拜伦一样深信政治自由主义。

普希金与拜伦在某一方面的差异影响深远：他将《叶甫盖尼·奥涅金》里的浪漫主义设定在当下社会的背景中。这一改变，再加上作品简单而有力的语言，为19世纪俄国现实主义运动打下了基础。

其他的俄国浪漫主义者

普希金的死亡促使**米哈伊尔·莱蒙托夫**(Mikhail Lermontov,1814—1841)写出一首纪念他的诗,并因此而遭到流放。莱蒙托夫后来成为俄国最主要的浪漫主义诗人。他跟普希金一样,在荒凉的高加索地区的"原始"生活中获得灵感,并同样在决斗中身亡。他还创作了俄国第一篇心理小说《当代英雄》(A Hero of Our Time,1840)。

乌克兰小说家**尼古拉·果戈理**(Nikolai Gogol,1809—1852)将现实主义的社会抗争与强烈的荒诞感相结合。对现代生活的厌恶,将他引向了讽刺现实主义。果戈理的短篇小说《外套》(The Overcoat,1842)催生出**费奥多尔·陀思妥耶夫斯基**(Fyodor Dostoyevsky,1821—1881)领衔的人道主义写作流派。

陀思妥耶夫斯基和**列夫·托尔斯泰**(Leo Tolstoy,1809—1852)都深切关注教育良好的精英阶层与广大"黑农奴"之间的隔阂。"黑农奴"是指在俄国封建地主的大片私人庄园里辛苦劳作、备受压迫的奴隶。这一拜伦式自由主义思想的分支,在整个19世纪逐渐演变成为60年代的"民粹社会主义"[1]和80年代的"科学马克思主义",并最终促成了列宁的出现和1917年的"无产阶级革命"。

[1] 原文为 Narodnik (peasant) socialism,直译为"农民社会主义"。

意大利：烧炭党

意大利烧炭党人是一批秘密策划自由主义改革的成员。他们借此反抗梅特涅时期奥地利专制政权对意大利的严酷扼制。他们还是一个类似*共济会*的组织，有自己的入会仪式和暗号。他们从事的地下活动其影响一直延伸到法国和德国，继而与法国烧炭党结成联盟，并于 1820 年希腊反抗土耳其的革命战争中继续向东蔓延。

烧炭党各个"地方分会支部"有着不同的政治目的……

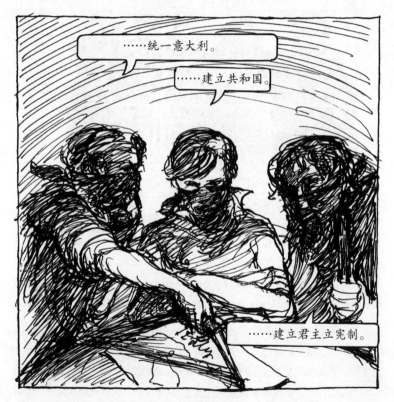

一个重要的事实是，烧炭党被统治势力认定是一个国际化、对现状构成威胁的阴谋组织。烧炭党主要由贵族、地主、中产阶级组成，他们本质上是一批反对《维也纳公约》将各种统治方式强加给意大利的爱国者。

*烧炭党*为1831年的"*青年意大利*"民族主义运动奠定了决定性基础。该运动的领导者是共和派理论家**朱塞佩·马志尼**(Giuseppe Mazzini,1805—1872)。此外烧炭党还增强了意大利"民族情感的复兴"(Risorgimento)。复兴运动的代表人物,是富有浪漫主义色彩的游击队战士**朱塞佩·加里波第**(Giuseppe Garibaldi,1807—1882)。运动的结果,是在1861年实现了意大利的统一。马志尼和"民族情感的复兴"无疑都是意大利浪漫主义的产物。

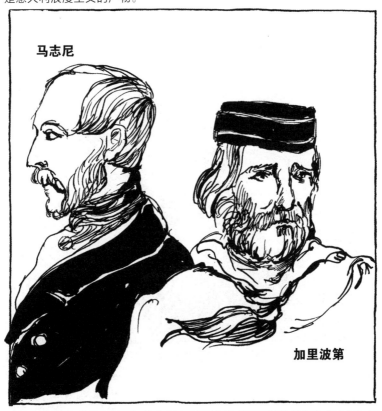

马志尼

加里波第

青年意大利与1830年革命后各国民族主义者纷纷开展的"青年"运动遥相呼应。马志尼在流亡过程中*被缺席*宣判死刑。他在这段时期帮助组建了青年瑞士、青年波兰、青年德国甚至青年欧洲组织。青年爱尔兰最终演变成了臭名昭著的秘密兄弟会——芬尼亚或爱尔兰共和军,即IRA。

诗人及小说家**乌戈·福斯科洛**（Ugo Foscolo，1778—1827）是意大利浪漫主义的关键人物。他对拿破仑帝国主义的模糊态度显示出许多浪漫主义者所面临的困境。福斯科洛在 1797 年写下颂诗《致解放者波拿巴》（*To Bonaparte the Liberator*），但是当拿破仑把意大利的威尼西亚交给奥地利时，他的幻想瞬间破灭了。然而在抵抗俄国和奥地利 1799 年的入侵行动时，他仍然为法国而战。

我的民族主义情感仍然很强烈，我也继续讽刺拿破仑的过分行径。

他在梅特涅时期曾因自己的爱国观点被迫流放。福斯科洛的小说《雅科波·奥尔蒂斯最后的信》（*Le ultime lettered Jacopo Ortis*，1802）是意大利第一部现代小说，它描绘了世纪之交的意大利政局。福斯科洛受到歌德《少年维特》的影响，让他的主人翁在威尼西亚遭到出卖后选择自杀。在稍后时期出现的浪漫主义高潮之作，则是**亚力山达罗·孟佐尼**（Alessandro Manzoni，1785—1873）的小说《婚约夫妇》（*The Betrothed*，1827）。

戏剧：公众的浪漫主义

意大利的*歌剧和美声唱法*（bel canto）传统，是浪漫主义表现形式的极佳例证。歌剧对夸张情感的刻画，对人性而非神性的关注，使它成为浪漫主义精神的中心。随着时间的推移，歌剧从贵族皇室的私人领域"逃离"到大众娱乐的公众领域。这个事实导致它与浪漫主义对自由的向往形成了一种特殊的关联。

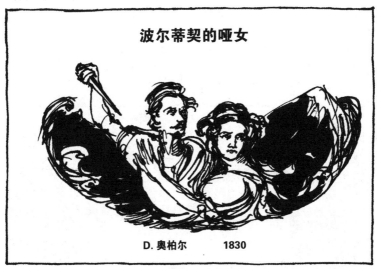

波尔蒂契的哑女

D. 奥柏尔　　　1830

歌剧诉诸炽烈情感，而这些情感往往又具有民族主义情怀，所以能够直接导致政治后果。贝多芬作品《费岱里奥》（*Fidelio*，1805）里的民族主义潜台词为此树立了先例。丹尼尔·奥柏尔（Daniel Auber）的《波尔蒂契的哑女》（*La muette de Portici*，1830）在布鲁塞尔首演后，引发了比利时人反抗荷兰的革命。**朱塞佩·威尔第**（Giuseppe Verdi，1813—1901）早期的歌剧被当作是意大利民族主义的表达。他的剧作《纳布科》（*Nabucco*，1842）在米兰上演时含有暴动的场面，剧里的合唱"飞吧，思想"（"Va, pensiero"）成了召集意大利人反抗奥地利统治的口号。甚至连威尔第的名字都成了爱国主义事业的象征，因为人们把它看作是"维托里奥·埃马努埃莱，意大利的国王"（"Vittorio Emanuele Re D'Ltalia"）的首字母缩写。

19世纪意大利其他几位重要的歌剧作家**焦阿基诺·罗西尼**(Gioacchino Rossini, 1792—1868)、**文森佐·贝利尼**(Vincenzo Bellini, 1801—1835)和**葛塔诺·多尼采蒂**(Gaetano Donizetti, 1797—1848),都对歌剧形式的流行做出了贡献。

歌剧是戏剧、器乐、诗歌咏唱、舞蹈、绘画和建筑设计的独特组合。它迎合了浪漫主义对**联觉**的兴趣。越来越多的*歌剧脚本*(libretto)将现有的浪漫主义诗歌、小说和戏剧进行跨文类的交叉融汇,并加以改编。

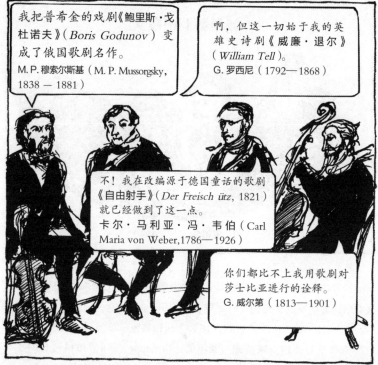

我把普希金的戏剧《鲍里斯·戈杜诺夫》(*Boris Godunov*)变成了俄国歌剧名作。
M.P.穆索尔斯基(M.P. Mussorgsky, 1838—1881)

啊,但这一切始于我的英雄史诗剧《威廉·退尔》(*William Tell*)。
G.罗西尼(1792—1868)

不!我在改编源于德国童话的歌剧《自由射手》(*Der Freisch ütz*, 1821)就已经做到了这一点。
卡尔·马利亚·冯·韦伯(Carl Maria von Weber,1786—1926)

你们都比不上我用歌剧对莎士比亚进行的诠释。
G.威尔第(1813—1901)

莎士比亚和沃尔特·司各特爵士作品里常见的通俗"民间"元素被改编成了威尔第的《麦克白》(*Macbeth*, 1847)、《奥赛罗》(*Otello*, 1887)和《福斯塔夫》(*Falstaff*, 1893)以及多尼采蒂的《拉美莫尔的露琪亚》(*Luciadi Lammermoor*, 1835)这样的歌剧。历史和传奇也为浪漫主义歌剧提供了灵感,例如罗西尼的《威廉·退尔》(1829)就改编自席勒1804年关于瑞士民间英雄成功反抗压迫的戏剧。

艺术大师的时代

音乐是最能鲜明体现"浪漫主义式的"崇高表现形式。艺术家无须通过文字、画布或雕刻材料等物质媒介与听众交流。就像维多利亚时期的批评家兼美学家**沃特·佩特**(Walter Pater,1839—1894)所说的那样:"一切艺术都不断向往能达到音乐的境界。"

艺术和哲学中的天才概念在音乐领域也一样适用。浪漫主义音乐天才,是以小提琴演奏家**尼克罗·帕格尼尼**(Niccolo Paganini,1782—1840)为典型的艺术大师。帕格尼尼演奏的音乐都是他自己创作的,大多数难度都很高,以至于有人怀疑他和浮士德一样跟魔鬼做过交易。

19世纪的艺术大师不再像前几个世纪那样依赖贵族或机构的赞助。他们依靠的是经常花钱买票听音乐会的观众,这是城市公众娱乐新形式的一种体现。

柏辽兹——用音乐书写的自传

这段时期出现了大量的独奏"研习"作品（或 études）。它们的创作目的，是专门用来展示演奏者的天赋才华。此类创作者包括钢琴作曲大师**弗朗茨·李斯特**（Franz Liszt，1811—1886）和**弗里德里克·肖邦**（Frédéric Chopin，1810—1849）。然而在音乐领域里达到浪漫主义神化极致的，却是法国作曲家**赫伯托·柏辽兹**（Hector Berlioz，1803—1869）。他和画家德拉克洛瓦一样，代表了法国浪漫主义"巨人式的"特点。他借鉴文学作品的灵感而形成宏大的**标题音乐***（例如拜伦的《恰尔德·哈罗德》和歌德的《浮士德》）。这也是**自传性**的音乐。

我的人生和事业由于1830年在巴黎上演的一场《哈姆雷特》而彻底改变。

柏辽兹为莎士比亚而着迷。他还迷恋扮演奥菲莉娅的爱尔兰女演员哈里特·史密逊（Harriet Smithson），后来又娶她为妻。他创作的《幻想交响曲》（Symphonie fantastique，1830），就是这段情爱痴恋的自传式戏剧。它的另一部分灵魂来源，是德昆西《一个英国鸦片吸食者的自白》（Confession of an English Opium Eater）。在这部作品中，柏辽兹创造了**"固定乐思"**（idée fixe）的概念，即使用一个反复出现的音乐主题，将整个乐曲串联在一起。这对瓦格纳音乐剧里"主导动机"（Leitmotiv）的理念颇有影响。

*在"标题音乐"中，整部作品是受某个外部理念的推动：通常是一个意象、一首诗、一则传奇或故事。有时音乐背后的"标题"是如此重要，以至于作曲家会将乐谱和剧情概要发给听众。

古典还是浪漫?

音乐领域里从古典到浪漫的转变,和其他领域里的情况一样不明确。**路德维希·凡·贝多芬**(Ludwig van Beethoven,1770—1827)是这一过渡时期的关键人物,他身上同时具有两种倾向特征。他在晚年时采取了自主创作型艺术家的浪漫主义立场,鄙视他人的赞助,并根据自己的意愿和才华来作曲。虽然他在器乐表达中注入了浪漫主义的表现"色彩",但他的作品却明确保留了古典主义特色。

浪漫歌曲

民歌或德语里的"Lied"为抒发个人、地方和民族情感提供了空间。弗朗茨·舒伯特（Franz Schubert，1797—1828）将超过600首的民歌改编成了音乐，其中包括歌德、席勒和其他德国浪漫主义者的抒情诗。他想让他的民歌*套曲*以诗歌艺术作品的完整形式表演出来，尤其是《美丽的磨坊女》(*Die Schöne Mullerin*，1823）以及与弗里德里希的《漫游者》系列画作相匹配的《冬之旅》(*Winterreise*，827）。

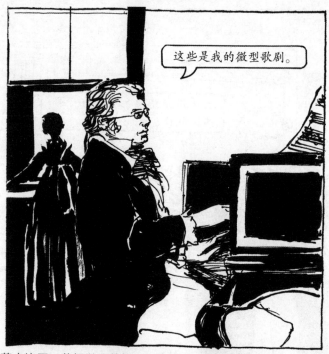

这些是我的微型歌剧。

莎士比亚、莪相以及苏格兰和意大利风景中的浪漫主题，塑造了维多利亚女王最欣赏的作曲家**费利克斯·门德尔松**（Felix Mendelssohn，1809—1847）的音乐。门德尔松还引领了一场**J.S.巴赫**（J.S.Bach，1685—1750）音乐的复兴运动。**罗伯特·舒曼**（Robert Schumann，1810—1856）则是通过他的歌曲、钢琴曲和管弦乐曲，预示了后浪漫主义的形成发展。

瓦格纳：统一的艺术作品，统一的德国

与温情脉脉的民谣风格完全相反的，是**理查德·瓦格纳**（Richard Wagner，1813—1883）"宏伟巨大的"大师级音乐剧。神话与戏剧、音乐与恢宏的剧场设计，都在整体艺术"浑然统一的艺术作品"里融合。瓦格纳受到贝多芬第九交响曲的启发，开始创作管弦乐和诗歌咏唱相结合的"音乐剧"。

瓦格纳的音乐天才与他热切的爱国主义情感不可分割。在这一点上他沿袭了 J.G. 费希特的模式。瓦格纳是一个怀旧的中世纪爱好者、反市民阶级的青年德国自由意志论者，刻毒的反犹主义者。

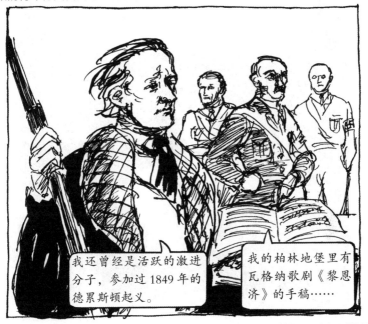

我还曾经是活跃的激进分子，参加过 1849 年的德累斯顿起义。

我的柏林地堡里有瓦格纳歌剧《黎恩济》的手稿……

当 1848 年欧洲再次爆发革命的时候，瓦格纳正忙着撰写分析时弊的文章（他把大多数的问题归咎于犹太市民阶层主导的资本主义）。瓦格纳跟他的歌剧《黎恩济》（*Rienzi*，1840）里的主人翁一样，认为自己是堕落国度的净化剂。在 20 世纪三四十年代，德国民族社会主义挪用瓦格纳的浪漫民族主义，从文化角度让自己的种族主义"净化"活动合理化。

法国浪漫主义

虽然浪漫主义较晚才来到法国,但这次新运动的最初倡导者之一,却是法国的文学评论家**斯塔尔夫人**(Madame de Staël,1766—1817)。她延续了启蒙主义时期知识女性主导的沙龙传统,并将浪漫主义观念传播到19世纪早期的欧洲各地。斯塔尔夫人在1813年出版了评论德国文化潮流的《论德国》(De L'Allemagne)一书,让更多的人了解到弗里德里希·施莱格尔在现代社会惯用的"浪漫"一词与中世纪前的"古典"之间进行的区分。

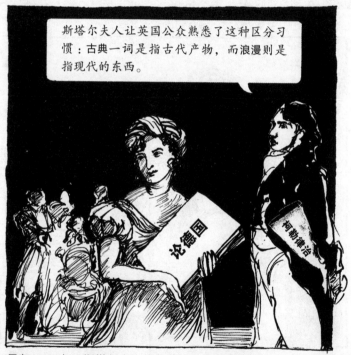

斯塔尔夫人让英国公众熟悉了这种区分习惯:古典一词是指古代产物,而浪漫则是指现代的东西。

早在1800年,斯塔尔夫人就在《论文学》(De la littérature)中预言了浪漫主义对国家和个人的关注。她在书中提倡的观点,即使从现在来看仍然显得很激进:文学应该反映它产生的年代和地域精神,即时代精神(Zeitgeist)。斯塔尔夫人突破了传统看法,她认为文学是环境与社会制度的产物。

新古典浪漫主义

为什么浪漫主义较晚才来到法国?从某种意义上看,如果我们承认法国浪漫主义只是一场始于共和国、再经由革命战争过渡到拿破仑帝国主义冒险行动的真实社会实验,那么可以说,浪漫主义从来就没到达过法国。问题在于,这个意义上的浪漫主义,一直要到19世纪20年代才借由新古典主义风格进行自我表达。从古代罗马共和国模仿而来的新古典主义,象征着一种推崇美德和高尚简朴的"原始"理想,这与腐败的法国王朝政权正好相反。

雅克-路易·大卫(Jacques-Louis David,1748—1825)1784年的画作《荷拉斯兄弟之誓》(*Oath of the Horatii*),就是这种有意识体现"原始"新古典主义的例子。它预示了法国革命充满激情的共和国理想。新古典主义后来发展或堕落为拿破仑时期的帝政风格,并且变成了背叛大革命的可疑象征。

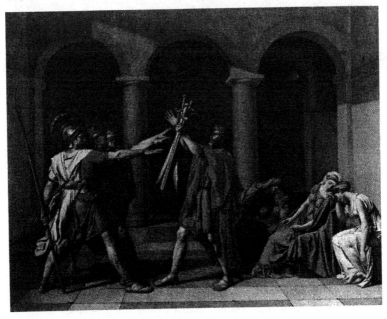

维克多·雨果：痛苦的重生

从另一个意义上看，法国浪漫主义正是从拿破仑失败后复辟运动因循守旧的压力下发展而来。新一批骚动不安的浪漫主义者奋力抵制19世纪20年代的压迫和犬儒式的机会主义，并再次成功燃起了革命之火。诗人、剧作家及小说家**维克多·雨果**（Victor Hugo，1802—1885）为那一代人发声。他是一股巨大的创作力量，标志着痛苦重生的时代将要到来："19世纪的作家有幸能从一个创世论般的起点开始，在世界末日之后到达，有幸与一缕重现的光芒相伴，并成为宣布一切重新开始的喉舌。"

之前发生的重大事件，将锐意改革和直接传播文明的重担托付在我们身上。

雨果重申了启蒙主义**以往**设定的目标，但这却是在**当前**某种浪漫主义情境下做出的申明。

浪漫主义势必要挑战新古典主义的意识形态地位,后者将法国历史上"重大事件"推向了神坛。雨果在他的剧作《克伦威尔》(Cromwell,1827)序言里重申了这一点。这是一篇旨在反对法国新古典主义昔日辉煌的浪漫主义宣言。

所有体系都是虚假的;只有天才算得上真实……让我们击毁理论、诗学和体系吧!

莎士比亚的反古典主义模式,被雨果、小说家兼剧作家**亚历山大·仲马**(Alexandre Dumas,1802—1870)和诗人兼剧作家**阿尔弗莱·德·缪赛**(Alfred de Musset,1810—1857)借用。这些新观念激起了强烈的反对。1822年莎士比亚的戏剧在巴黎上演时被中断,来自英国的演员们向警方请求保护。雨果极具浪漫主义特色的戏剧《欧那尼》(Hernani,1830)在法兰西喜剧院[古典主义剧作家让·拉辛(Jean Racine)的精神家园]上演时,引发了一场骚乱。

司汤达：浪漫现实主义

小说家**司汤达**[Stendhal，亨利·贝尔（Henri Beyle）的笔名，1783—1842] 是第一个自称为法国浪漫主义者的人。他那部具有开创性的作品《拉辛与莎士比亚》（*Racine and Shakespeare*，1823），将浪漫主义定义为真正的**现代**表达方式。"现代"对于他来说，意味着不再抱有幻想的现实主义，这与雨果的革命理想主义截然相反。在司汤达眼中，浪漫主义的自我在后拿破仑时代无法实现。他在早期现实主义巨作《红与黑》（*The Red and the Black*，1830）里塑造的反英雄主角于连·索莱尔所面临的严峻现实，代表了遭到挤压的自主选择空间。

木匠儿子于连，虚伪地选择了在教会发迹的道路。因为在他看来，教会在王权复辟后将掌握法国的权力。

于连是一个冷酷而"有预谋的"浪漫主义者。他被迫隐藏的"英雄主义"共和国理想,以及对拿破仑的崇拜,指导着他进行历次谋划。在后革命时期的法国,他是一股危险的力量,是被谦恭和自我压抑伪装起来的"罗伯斯庇尔"。他作为家庭教师,却勾引雇主的妻子瑞那夫人,为的是在这位中产者的财富面前测试自己的自尊心。随着小说情节的发展,于连毫无顾忌地爬上社会顶层,直到仍然深爱他的瑞那夫人告发他的那一刻为止。

我因为曾经让你感受到的爱而鄙视你,也因为自我憎恶而鄙视我自己。

为了报复,他在教区教堂做弥撒的时候射杀了瑞那夫人。虽然瑞那夫人侥幸存活,但尊严、悔恨和"颠倒的浪漫主义"造成的混乱,让于连接受了上断头台的死刑判决。"自我中心主义"似乎是晚期浪漫主义仅存的可能性,就像司汤达在他死后出版的《一个自我中心主义者的回忆录》(*Memoir of an Egotist*,1892)里所描写的那样。

巴尔扎克：小说科学家

奥诺雷·德·巴尔扎克（Honoré de Balzac, 1799—1850）是另一位写实的浪漫主义者。他在系列小说巨作《人间喜剧》（*La Comédie humaine*）中绘制出了19世纪早期整个法国社会阶级体系的图表。跟雨果一样，巴尔扎克的创作规模确实"宏大"；但与雨果不同的是，巴尔扎克对自己的作品有着冷静、非浪漫化的看法。他认为他自己是对社会"有机体"进行分类、划分和细分的病理学家。

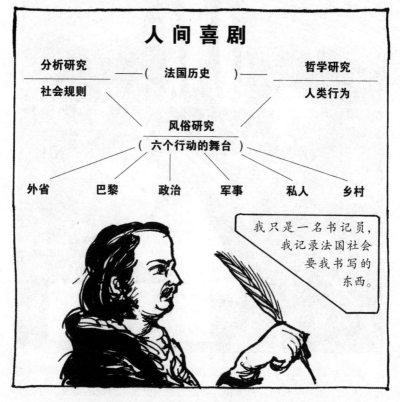

我只是一名书记员，我记录法国社会要我书写的东西。

巴尔扎克的系列小说堪比瓦格纳以神秘异象描绘德国的《指环》（*Ring*）系列歌剧。和瓦格纳一样，巴尔扎克也用重复出现的人物和地点形成的"主导动机"，来让他的"人间喜剧"成为一个"有机整体"。

与自由主义者司汤达不同，巴尔扎克是怀旧的保皇派。他在政治上很保守。他深深质疑法国工业主义诞生初期的中产阶级资本主义社会，但也醉心于这个社会的道德准则。尽管他遵从保皇派的保守主义（或许正*因为*如此），巴尔扎克"书记员式的记录"给卡尔·马克思留下了深刻印象，后者认为那是一种揭露资本主义内在运行机制的特殊档案。

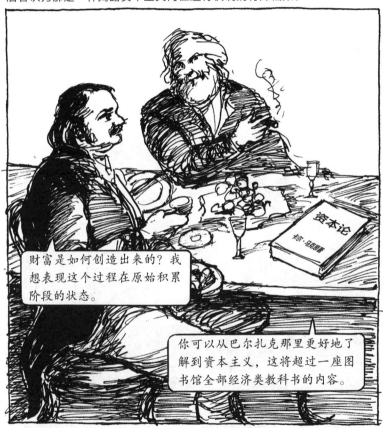

财富是如何创造出来的？我想表现这个过程在原始积累阶段的状态。

你可以从巴尔扎克那里更好地了解到资本主义，这将超过一座图书馆全部经济类教科书的内容。

巴尔扎克是一位愤世嫉俗的现代事业狂，与之伴随的，是他追求"内在真实"的典型浪漫主义探寻者。但是两者都与浮士德和唐璜这种"魔性"类型相去不远，都怀着恣意获取和无节制的欲望。同司汤达、拜伦和其他晚期的浪漫主义者一样，巴尔扎克是一个悲观的写实主义者。

早期浪漫主义画家

法国革命时期的新古典主义艺术虽然与浪漫主义的理想标准对立,却无可避免地向浪漫主义形式转变。J. L. 大卫(J.-L. David)工作室里的艺术家们就是第一批真正的浪漫主义画家。**A.-L·吉罗代**(A.-L.Girodet, 1767—1824)绘制的《莪相接见共和国将领》(*Ossian receiving the generals of the Republic*,1802),结合了古典风格的帝政共和宣传和新出现的浪漫主义主题及处理手法,显示出背离新古典主义的趋势。虚构的浪漫主义吟游诗人正在欢迎列位将领,背景奇幻而富有寓意。这与大卫的理想绘画标准没有多大关联。

要么是吉罗代疯了,要么是我对绘画艺术已经一无所知。

J.-A.-D. 安格尔（J.-A.-D.Ingres，1780—1867）是拥护新古典主义的最后一位大师。但即便是他，也开始通过充满感官肉欲的绘画表面、富有表现力的扭曲变形，以及对异域风情的迷恋，来另行解释古典主义理想标准。他的作品《大宫女》(*The Great Odalisque*，1814）即是一例。

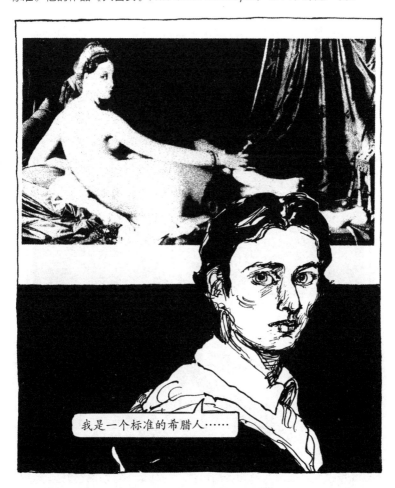

我是一个标准的希腊人……

法国的浪漫主义艺术风潮虽然来得较晚，但席里柯和德拉克洛瓦的影响还是不容忽视。他们让法国绘画获得了艺术先锋的地位，并在整个19世纪一直保持领先。

席里柯：浪漫主义的末日画面

泰奥多尔·席里柯（Théodore Géricault，1791—1824）与拜伦一样，在他短暂而动荡的一生中被视为浪漫主义艺术家的典型。他将康斯太勃尔富有活力的自由精神注入法国浪漫主义，而他自己的画作却转向末世般的可怖主题。他最著名的作品《梅杜莎之筏》(The Raft of the "Medusa"，1819)，是根据当时广为人知的真实海难惨剧而创作的。

我根据医学院学生给我提供的残肢和尸体，绘制出画面里的不同元素。

遭遇船难者被迫吃掉死者的尸体，这种荒唐可怕的苦厄困境，是一种政治寓言的暗示。1847年，共和党历史学家**儒勒·米什莱**（Jules Michelet，1798—1874）谈到了这一点："他安置在那个筏子上的是法国本身，也就是我们整个社会。"

欧仁·德拉克洛瓦（Eugène Delacroix，1798—1863）在《自由引导人民》（*Liberty Leading the People*，1830）里，通过倒卧在画面前景的1830年革命牺牲者形象，与席里柯的《梅杜莎之筏》形成了情境上的呼应。德拉克洛瓦的暗示是，自由在向我们靠近时，将不可避免地踏过死者的尸体，没有人类的苦难，就没有获得自由的可能。

德拉克洛瓦与席里柯一样，想要表现出浪漫主义世界观里戏剧性和怀疑的反作用。跟雨果一样，德拉克洛瓦感到他的时代正在经历一场史诗般的伟大斗争。他的反应并不是逃入内心生活，而是拥抱外部世界。

我相信创造性的艺术可以带来晕眩和沉醉……

东方主义

德拉克洛瓦从但丁、莎士比亚和拜伦的浪漫主义元素里汲取灵感，却又把它们融入瞬间情感和感官体验的描绘中。这也体现出他对东方题材的迷恋。《麦索隆其废墟上的希腊》（Greece Expiring on the Ruins of Missolonghi，1827）是他为纪念所有在希腊独立战争中牺牲的人们而作，人物既具有寓言性，同时又不可否认地充满性感。尽管被人推崇为浪漫主义领袖，德拉克洛瓦仍然绝对忠于古典主义传统。

我是一个纯粹的古典主义者……

《一千零一夜》（*Arabian Nights*）在 1705—1708 年被译成英文，激发了人们对东方的极度迷恋。东方学家**威廉·琼斯爵士**（Sir William Jones，1746—1794）翻译的印地语吠陀经圣歌，以及波斯和阿拉伯文本，影响了浪漫主义对东方的理解。

"东方"是浪漫主义时期美学里重要而神秘的一环，它常被用作哥特小说文类的背景。东方的"后宫"（*harem*）或"妾室"（*seraglio*）被描写成放纵荒淫的地方，那里的异域和色欲情调可以为撩拨西方观众而随意组合。德拉克洛瓦受到拜伦同名诗歌启发所创作的《萨达纳帕勒斯之死》（*The Death of Sardanapalus*，1827），就是一个典型的例子。

这样的暴力、肉欲和不道德内容，如果放在西方社会背景下就会被认为过于惊悚。20 世纪的批评家谴责东方主义，认为它只是帝国主义的一面扭曲变形的镜子。它折射出了压抑的欧洲文化，而并非真正的东方。

从共和主义到社会主义

维克多·雨果在政治效忠对象上的转变很有启发意义。在 1830 年七月革命和 1848 年革命之间的动荡时期,法国当权者是"平民君王"路易·菲利浦,而雨果则接受了当时政府提供的职位。19 世纪 40 年代雨果从保守的保皇主义向激进共和主义的转变,反映了法国**社会主义**思潮的发展。他在拿破仑三世发动政变并自封为皇帝(1852—1870)之后,被迫流亡国外。

作为浪漫主义者,我反对法国革命中的新古典主义,但是我拥护它的共和理想。

雨果早期的小说《巴黎圣母院》(Nôtre-Dame de Paris,1831)带着对穷苦人民的同情描绘了中世纪的巴黎。他在海峡群岛流放期间写的《悲惨世界》(Les Misérables,1862),对主人翁冉·阿让遭受的社会不公进行直言不讳的控诉。雨果对巴黎下层社会的刻画,在本质上具有"社会主义"特征。

法国的空想社会主义：圣西门

当"社会主义"一词在 1827 年被创造出来时，对于身处工业革命中的广大劳工群众来说，法国大革命追求的平等目标正变得遥不可及。促成空想社会主义诞生的两位中心人物，是圣西门和傅立叶。

贵族出身的**圣西门**（Henri Comte de Saint-Simon, 1760—1825）在恐怖时期侥幸躲过了断头台。他对技术革命持欢迎态度，认为它是救赎人类的方法。通过"演化有机论"概括的诸阶段，历史将会抵达一种**技术统治**的终极和谐状态，即由科学"专家"来进行统治。

社会将变成某种形式的"作坊"，这样每位成员都能在其中发挥自己的才智。

然而这并不是一个人人平等的体制。虽然它将女性和无产阶级从压迫下解放了出来，但是**社会分工**依然是必需的。工人是建立全新秩序的机器当中的齿轮。重要的是，圣西门的追随者们进一步指出，私有财产与技术统治互不相容。他们还试图建立新的"教会"，以期将圣西门的思想推向神坛。

傅立叶与和谐人

性情古怪的空想理论家**夏尔·傅立叶**（Charles Fourier, 1772—1837）宣扬"法朗吉"（phalanstère, 字面意思是"密集方阵"）——一种小规模的农业合作社形式，认为它能够解决现代工业生活和资本主义的无谓竞争等问题。男人、女人和小孩将可以分享利润。"和谐人"可以通过自发的行为实现自我，而无须遵循强制性的规则。傅立叶在《人的社会命运》（*The Social Destiny of Man*，1808）里表述的思想内容稀奇怪诞，但论述却十分严密。

我能够准确罗列我这个乌托邦的特征，甚至能够详细预测新型和谐人的身高和寿命……

法朗吉的规模之小，意味着它可以在类似君主制或共和国的大型社会框架下运作。傅立叶对于人类需要的关注，以及他的反资本主义思想，在1848年欧洲革命期间开始产生显著影响。法朗吉在美国马萨诸塞州的布鲁克农场和新泽西州的红堤镇得到了具体实践。作家纳撒尼尔·霍桑就是布鲁克农场的一员，超验主义哲学家R.W.爱默生则是公社的赞助者。

其他社会主义者

法国其他早期社会主义者还包括**路易—奥古斯特·布朗基**（Louis-Auguste Blanqui，1805—1881）。他是第一批自称为共产主义者的成员之一。他更倾向于直接采取政治行动，结果导致他生命里近乎一半的时间都在监狱里度过。布朗基赞成由武装精英发动起义，这预示着列宁后来将要采取的战术策略，虽然列宁的最终目标是要实现马克思主义的"无产阶级专政"。据称，布朗基在1830年革命期间的街头巷战中，满身是血地冲进了孟格非小姐的沙龙喊道……

浪漫主义者完蛋了！

路易·布朗（Louis Blanc，1811—1882）追寻的则是一条不太极端但仍然充满争议的社会主义道路——脱离政府而独立运作的社会工场（*ateliers sociaux*）或国家工场。布朗深信"工作的权利"，这一思想影响很大。跟傅立叶一样，1848年革命期间他在工人阶级当中打下了社会主义信念的基础。激进的女权主义者和工团主义先锋**费洛拉·特里斯坦**（Flora Tristan，1803—1844）是第一位将女性解放与终结工资奴役相联系的社会主义者。

普鲁东的无政府主义

皮埃尔－约瑟夫·普鲁东（Pierre-Joseph Proudhon，1809—1865）为法国早期的社会主义添加了无政府主义的特色。他的著作《什么是所有权？》（*What is Property?* 1840）里认为，所有权是一种剥削方式。他把圣西门的思想发挥到了极端。他最著名的论点是……

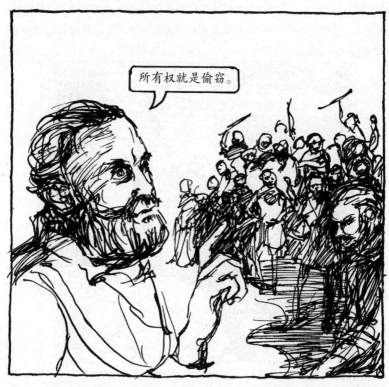

在普鲁东追求的"互惠论"模式里，工人将拥有生产资料。他的作品对社会主义思想影响深远，这种影响一直持续到他积极参与的1848年革命，乃至于更久之后。他抨击贫穷和剥削现象，以及两者与所有权之间的关系，这与后来的马克思主义思想相互呼应。然而，普鲁东的无政府主义与马克思的共产主义信条最终背道而驰，两者之间不可妥协的对立一直持续到1917年的俄国革命、西班牙内战（1936—1939），甚至到现在。

卡尔·马克思：最后的浪漫主义者？

卡尔·马克思并不是生来就宣告"资本主义注定灭亡和共产主义胜利"的先知。他本人的发展历程包含了浪漫主义运动所有的雏形阶段——早期对宗教的兴趣、有着普罗米修斯般雄心壮志的拜伦式诗人、青年黑格尔派哲学家、革命的煽动者和参与论战的记者。当时的德国社会主义者**摩西·赫斯**（Moses Hess，1812—1875）如此描述23岁的马克思："试着想象将卢梭、伏尔泰、霍尔巴哈、莱辛、海涅和黑格尔组合成一个人——我是说*组合*，而不是随便地拼凑到一起——然后就成了马克思博士。"

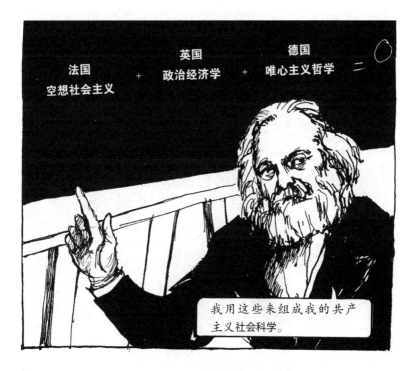

马克思主义是这三股浪漫主义思潮的综合体，但它也植根于启蒙运动中唯物主义者对社会"一般规律"的探寻，而浪漫主义社会理论家则是在启蒙唯物论基础上增加了他们关于**有机演化**的观点，达尔文的《物种起源》（*The Origin of Species*，1859）则是生物学领域里一个类似的发展。

1848年革命

布朗基在1830年过早地宣布了"浪漫主义的终结"。这一刻真正来临的时间应该是1848年,这时欧洲的复辟秩序已经被法国、意大利、奥地利、匈牙利和德国各地的革命所动摇。在这一年,马克思和他的朋友**弗里德里希·恩格斯**(Friedrich Engels,1820—1895)发表了《**共产党宣言**》(*The Communist Manifesto*)。这是有史以来最有影响的"最具魔幻色彩的政治产物"。马克思使用的意象极具浪漫主义特色。册子的开头很像哥特恐怖小说,而马克思就像一个反叛的哈姆雷特站在艾辛诺尔堡的壁垒边……

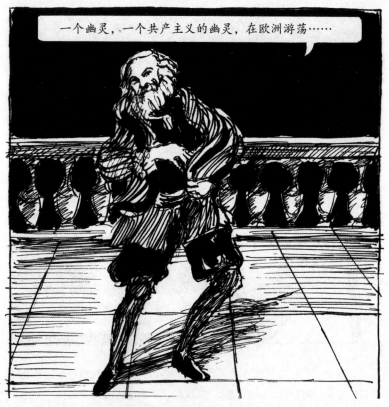

但是这本书却以马克思对浪漫化空想社会主义的嘲讽和剿灭而结尾。他认为这是资产阶级主导的资本主义业已超越的一种过时幻想。

一场资产阶级革命

马克思认为资产阶级主导的资本主义是有史以来最先进的生产力量,但是它也制造了它自己的"掘墓人"——广大工人阶级。工人阶级最后将取得胜利,这是历史的必然。然而马克思同时也从现实主义者的角度,将1848年革命判定为一场**资产阶级**革命,是阶级斗争的历史新阶段,但认为它不是社会主义革命。他是对的。1848年革命的目标混乱得无可救药,因此它注定要失败。

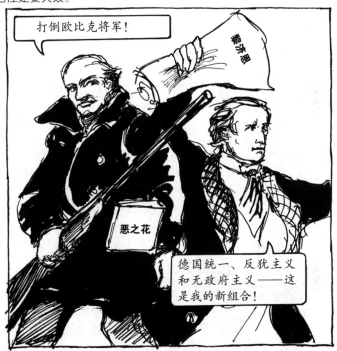

夏尔·波德莱尔(Charles Baudelaire,1821—1867)在巴黎的街垒边宣布了自己与继父欧比克将军之间的可憎积怨。他的诗集《恶之花》(*The Flowers of Evil*,1857)标志着象征主义朝向内在私密世界的回归和后浪漫主义的颓废。正如我们所看到的那样,瓦格纳预示着一种危险而带有种族主义色彩的德国民族主义。浪漫主义在1848年的街垒边咽气身亡,而马克思主义则是它幸存下来的孤儿。

美国浪漫主义

独立战争后的美国没有形成任何类似于雅各宾主义的极端变革风潮，因此也没有引入欧洲方兴未艾、正在密谋策划的社会主义思想。美国浪漫主义的独特之处，来自于17世纪秉持异见的清教传统的巨大影响。清教思想严格遵循加尔文主义，是新教当中的一支。

个人与上帝的关系——神性在内心的启示，才是唯一真实的宗教体验。

我们独特的自我感受，让我们更确信上帝想让我们定居新英格兰，并成为其他基督徒的灯塔。

从类似思想和反抗英国的成功经验中，美国浪漫主义者们发展出了一套**个人主义**哲学，认为自我是自身生存的主角，其背景是上帝赋予美国的独特边疆，这里是一处现代的伊甸园。

边疆的故事

美国殖民者在上帝提供给他们的这片土地的宽广和崇高中体会到了一种神圣感。他们所谓的"昭然天命",伴随着他们在这片广袤大陆不断向西殖民扩张的步伐,逐步获得了证明。**詹姆斯·菲尼莫尔·库珀**(James Fenimore Cooper,1789—1851)在类似《最后的莫希干人》(*The Last of the Mohicans*,1826)这样的历史小说里,对边疆文化中的自力更生精神加以理想化。**让·德·克雷夫科尔**(Jean de Crèvecoeur,1735—1813)在《一个美国农民的来信》(*Letters from an American Farmer*,1782)中指出,美国人是一个拥有自己健全而实用的美学主张的独特民族(虽然它也是一个多样化的民族)。

诺亚·韦伯斯特(Noah Webster,1758—1843)在 1828 年出版了《美国英语词典》(*American Dictionary of English Language*)。他将先前从英国继承而来的拼写方法进行简化,使之更加实用,从而宣告了一种独特语言的合理存在。这是典型的浪漫主义行为——将语言视为"独特文化"的标志。

霍桑和清教思想

1840年,法国评论家**亚力西斯·德·托克维尔**(Alexis de Tocqueville,1805—1859)写道:"确切地说,美国还没有形成任何文学。"奇怪的是,当美国找到自己"真正"的文学声音时,却是通过一种寓意与象征的风格,它对美国经验保持着阴郁而非乐观的态度。**纳撒尼尔·霍桑**(Nathaniel Hawthorne,1804—1864)在他伟大的小说《红字》(*The Scarlet Letter*,1850)里探索了清教传统中原教旨主义的罪感、疏离和"原罪"的概念。

我不相信"普通人的崇拜"或"民主式乐观"……

霍桑对开疆拓土的**安德鲁·杰克逊**总统(Andrew Jackson,1767—1845)兴味索然。他还在《福谷传奇》(*The Blithedale Romance*,1852)中抨击了布鲁克农场的乌托邦公社(他曾是其中的一员)。

伟大的美国小说

1851年，霍桑的朋友**赫尔曼·梅尔维尔**（Herman Melville，1819—1891）发表了技巧卓越的名作《白鲸》（*Moby-Dick*）。它似乎是美国期盼已久的现代史诗。然而，它跟霍桑的作品和**埃德加·爱伦·坡**（Edgar Allen Poe，1809—1849）的哥特恐怖小说一样，反映了美国灵魂中的道德模糊感——即开拓者的自由意志与清教教规中"神秘黑暗"之间的冲突。捕鲸船"*裴廓德号*"上的船员由不同种族成员组成，因此它成了"神圣平等"的"民主"象征。然而它的统治者却是一位暴君船长亚哈。亚哈以"魔鬼般"的方式追逐搜寻白鲸莫比·迪克，而这头白鲸则象征着难以捉摸的崇高自然。

我的书由船缆和钢丝织成。极地的狂风横穿过它，猛禽盘旋其上。

梅尔维尔预示着现代写作技巧的诞生，但他对运用的夸饰象征和莎士比亚式崇高，则完全是浪漫主义的风格。

超验主义

超验主义是新英格兰思想界的《独立宣言》。它是美国神秘唯心主义哲学的一个本土流派,并且借鉴了英国湖畔诗派、托马斯·卡莱尔和德国浪漫主义的诸多观念。**拉尔夫·沃尔多·爱默生**(Ralph Waldo Emerson,1803—1882)在家乡马萨诸塞州的康科德获得了圣人般的尊敬。他符合一种美国的思考方式。

我们为什么就不能拥有一种充满洞见而非遵循传统的诗歌与哲学?

超验主义的精髓,是精神同一性寓于万物的泛神论观点。绝对的同一性,即"永恒的唯一",可以被**直觉**瞬间领会。在这一启示的瞬间,超验主义者不但能够看到他和万物之间的联系,还能将所有的多样性包含在自身存在当中。"我变成了一只透明的眼球;我化为虚无;我遍览一切;那宇宙至高存在的暗流在我体内循环;我是上帝的一部分。"(爱默生)

梭罗的无政府主义

超验主义也启发了爱默生的邻居,作家及生态主义先驱者**亨利·戴维·梭罗**(Henry David Thoreau,1817—1862)。梭罗为了进行反物质主义的实验而独自住在康科德附近的瓦尔登湖。他将爱默生的名言铭记在心:"自然是思想的化身。世界是心灵的沉淀。"

幻想我们自身之外的遥远荒野,这只是徒劳。

除了我自身赋予它的荒蛮感之外,我在荒野里永远无法寻找到更多的荒蛮。

梭罗通过宣扬"公民抗命",并把它作为反对政府干预个人生活的方法,从而为爱默生的个人主义增添了无政府的一面。这种自由主义概念在20世纪美国垮掉的一代、嬉皮运动、反越战游行,甚至是当今日益增多的环保策划斗士和反联邦的"民兵组织"中繁衍壮大。

惠特曼:民主的诗人

诗人**威廉·惠特曼**(William Whitman,1819—1892)是爱默生的另一位信徒。他跟布莱克一样,也扮演了浪漫主义先知的角色。他创造了对话式、风格"松散的"自由诗形式。这种诗歌体现出"尚未成形的美国"的民主多样性。他本人也是通过一次次幻象式"多变"的朝觐之旅,进入美国生活的各个方面,从而体现了这种民主多样性。

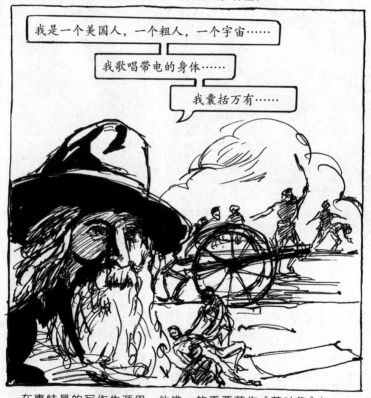

在惠特曼的写作生涯里,他唯一的重要著作《草叶集》(*Leaves of Grass*)经常被当作日记一样改写扩充。在表面的乐观主义之下,显现出一种更为沉郁、挽歌式的死亡庆典。这是兄弟相残的美国内战(1861—1865)以及**阿伯拉罕·林肯**(Abraham Lincoln,1809—1865)遇刺后留下的创伤。惠特曼在内战期间曾经担任过医疗勤务兵志愿者。

后现代的浪漫主义者

浪漫主义在美国仍是尚未完结的篇章。诗人**艾伦·金斯堡**（Allen Ginsberg，1926—1997）和其他"在路上"的垮掉的一代仍在继续着惠特曼的使命，正如**诺姆·乔姆斯基**（Noam Chomsky，生于1928年）仍在坚持梭罗无政府主义的"公民抗命"一样。关于浪漫主义仍在延续的事实不乏其例：先锋派抽象表现主义画家们试图寻找无与伦比的美国式"创作规则"，就是一个鲜明的例子，而**杰克逊·波洛克**（Jackson Pollock，1912—1956）则是这一运动中在劫难逃的拜伦。

美国的确是一个"梦"，有时或许是一个噩梦，它充满了无数并行的矛盾对立——和平运动和武装原教旨主义者的对立、民主和勉为其难的帝国之间的对立、荒野和城市凋敝的对立、避难所和机遇之地与赤贫境遇的对立，等等。也许这些就是美国保守浪漫主义的结果——与社会主义之间无法改变的敌对状态，现在已经成为它追寻的"昭然天命"。它试图通过这种追寻来改变整个后现代世界。作为美国浪漫主义的最新辩护者，社会历史学家**弗朗西斯·福山**（Francis Fukuyama，生于1952年）在《历史的终结及最后之人》（*The End of History and the Last Man*，1992）一书中表达了这一野心。福山用黑格尔式的词汇指出，美国以"自由市场"为基础的民主不仅是世界发展的唯一榜样，还是一切历史的最终目标。

浪漫主义的再现

浪漫主义运动也许早在 1848 年就已经陨殁在革命的街垒旁，但它的精神一直萦绕在我们心头。如今的通行做法，是认识到浪漫主义与古典主义之间的对立，把它视为一个持续的辩证发展过程，而西方文化在此期间则交替采用这两种传统的理想标准和形式。如果我们接受这种简单化解释，那么我们就可以看到：无论是那些反对浪漫主义的运动，还是直接受它启发而产生的运动，都同样受到了浪漫主义的影响。因此，19 世纪中期写实主义在对浪漫主义进行抵制时，同样同时也在表达浪漫主义思想；19 世纪晚期的唯美主义或象征主义对浪漫主义的公开借用，也同样揭示出它的思想内容。

新型的浪漫主义运动每隔一段时期就会卷土重来。**唯美主义**"为艺术而艺术"的回归，**象征主义**对物质和精神间隐匿关系的追寻，都是可辨识的浪漫主义。20 世纪早期德国**表现主义**的青年崇拜、乡土主义和民族主义方案，**超现实主义**对潜意识、非理性和恐怖感的过分热衷，也同样如此。美国的**抽象表现主义**是一种治愈性的浪漫主义，它将绘画这一自发的创造行为置放在优先于"意义"的地位。

在艺术里，浪漫主义的许多基本信条都被证实是经久不衰的。比如，"有机"艺术形式、天才艺术家、"本真的"艺术作品和原创崇拜这类概念，确立了先锋派的理念，并通过历次"运动"和"影响"，推动了艺术的发展。近些年来，解构主义、新历史主义和后现代文化研究的方法已经弱化了上述这些设想的效力，并指出了浪漫主义思想基础的内部矛盾。然而，我们仍在使用这些浪漫主义的修正内容进行了反驳。这个事实恰恰证明了浪漫主义的影响有多么广泛。目前围绕这个领域的历史主义思考和争论的问题是，我们是否在把自己的形象投射到那个时代，并称之为"浪漫主义"。

关于这个问题,我们最后要听听弗里德里希·施莱格尔是怎么说的。他认为浪漫主义反复再现是极其自然的事。他说:"历史学家,是一位逆转的先知。"

也许某种新型的浪漫主义能够帮我们提供一条走出后现代主义僵局的道路。

拓展阅读

浪漫主义背景

Frederick C. Beiser, *Enlightenment, Revolution, and Romanticism* (Cambridge MA: Harvard University Press, 1992)

Isaiah Berlin, *Roots of Romanticism* (London and New York: Vintage, 1999)

浪漫主义综述

Aidan Day, *Romanticism* (London and New York: Routledge, 1995)

Hugh Honour, *Romanticism* (1979; London: Pelican, 1981)

Arthur O. Lovejoy, "On the Discrimination of Romanticisms" (1924), in *Essays in the History of Ideas* (New York: Puttnam, 1960)

相关哲学著作

Jacques Barzun, *Classic, Romantic, and Modern* (1961; Chicago: University of Chicago Press, 1975)

Russell B. Goodman, *American Philosophy and the Romantic Tradition* (Cambridge: Cambridge University Press, 1991)

Mark Kipperman, *Beyond Enchantment: German Idealism and English Romantic Poetry* (Philadelphia: University of Pennsylvania Press, 1986)

Philippe Lacoue-Labarthe, Jean-Luc Nancy (trans. P. Barnard, C. Lester), *The Literary Absolute* (Albany: State University of New York Press, 1988)

文学批评

M.H. Abrams, *The Mirror and the Lamp: Romantic Theory and the Critical Tradition* (Oxford and New York: Oxford University Press, 1953)

M.H. Abrams (ed.), *English Romantic Poets: Modern Essays in Criticism* (New York: Oxford University Press, 1960)

Jonathan Bate (ed.), *The Romantics on Shakespeare* (Harmondsworth: Penguin, 1992)

Harold Bloom (ed.), *Romanticism and Consciousness: Essays in Criticism* (New York: Norton, 1970)

Harold Bloom, *The Anxiety of Influence: A Theory of Poetry* (London and New York: Oxford University Press, 1973)

Andrew Bowie, *From Romanticism to Critical Theory* (London and New York: Routledge, 1996)

David Bromwich (ed.), *Romantic Critical Essays* (Cambridge: Cambridge University Press, 1987)

Paul de Man, *The Rhetoric of Romanticism* (New York: Columbia University Press, 1984)

Jerome J. McGann, *The Romantic Ideology: A Critical Investigation* (Chicago and London: University of Chicago Press, 1983)

Duncan Wu, *Romanticism: A Critical Reader* (Oxford and Cambridge MA: Blackwell, 1995)

音乐

Alfred Einstein, *Music in the Romantic Era* (New York: Norton, 1947)

视觉艺术

William Vaughan, *Romanticism and Art* (London: Thames and

Hudson, 1994)

William Vaughan, *The Romantic Spirit in German Art 1790 - 1990* (London: Thames and Hudson, 1994)

女性研究

Meena Alexander, *Women in Romanticism* (London: Macmillan, 1989)

Margaret Homans, *Bearing the Word. Language and Female Experience in Nineteenth-Century Women's Writing* (Chicago: University of Chicago Press, 1986)

Anne K. Mellor (ed.), *Romanticism and Feminism* (Bloomington: Indiana University Press, 1988)

政治、历史及文化背景

Marilyn Butler, *Romantics, Rebels and Reactionaries: English Literature and its Background 1760 - 1830* (Oxford: Oxford University Press, 1981)

Eric Hobsbawm, *The Age of Revolution, 1789 - 1848* (London: Weidenfeld and Nicolson, 1975)

Simon Schama, *Landscape and Memory* (London: Harper Collins, 1995)

David Simpson, *Romanticism, Nationalism and the Revolt Against Theory* (London and New York: Routledge, 1992)

E.P. Thompson, *The Making of the English Working Class* (1963; Harmondsworth: Penguin, 1991)

Raymond Williams, *Culture and Society 1780 - 1850* (1958; New York: Columbia University Press, 1983)

作者致敬

我要特别感谢理查德·阿皮尼亚内西充满灵感的编辑，我也要感谢以下各位给我的建议和鼓励：托比·克拉克、西蒙·弗林、安·哈里森－布罗林斯基、爱丽森·希思、克里斯·霍罗克斯、罗辛·莱格特和迈克尔·文曼。

插画家致敬

多谢理查德·阿皮尼亚内西、邓肯·希思、艾德·布莱特、西蒙·弗林、盖伊·洛克伍德、帕姆·斯迈、特别是马丁·索尔兹伯里的帮助和支持。

索引

爱默生, R.W.（Emerson, R.W.）156, 166
爱希腊（philhellenism）72, 119
安格尔, J.-A.-D.（Ingres, J.-A.-D.）149
奥斯汀, 简（Austen, Jane）8

巴贝夫, 格拉古（Babeuf, Gracchus）126
巴尔扎克, 奥诺雷·德（Balzac, Honoré de）147
柏辽兹, 赫伯托（Berlioz, Hector）136
拜伦勋爵（Byron, Lord）53, 57, 106, 111, 118—123, 128, 152—153
贝多芬, 路德维希·凡（Beethoven, Ludwig van）44, 57, 137
悖论（paradox）81
边沁, 杰里米（Bentham, Jeremy）104
辩证法（dialectic）69, 71
病理学（pathology）113
波德莱尔, 夏尔（Baudelaire, Charles）161
波洛克, 杰克逊（Pollock, Jackson）169
玻利瓦尔, 西蒙（Bolívar, Simón）61
伯克, 艾德蒙（Burke, Edmund）28, 84
布莱克, 威廉（Blake, William）99—102
布朗基, 路易–奥古斯特（Blanqui, L.-A.）157, 160

查特顿, 托马斯（Chatterton, Thomas）56
超验主义（Transcendentalism）166—167
崇高（sublime, the）17, 28—29, 76

大卫, 雅克-路易（David, J.-L.）141, 148
大同世界（pantisocracy）103
戴维, 汉弗里（Davy, Sir Humphry）17, 112
德拉克洛瓦, 欧仁（Delacroix, Eugène）151—153
狄德罗, 德尼（Diderot, Denis）7—8

蒂克, 路德维希（Tieck, Ludwig）62, 89
电（electricity0 111—112
东方主义（Orientalism）152—153
多元（pluralism）34, 117

恩格斯, 弗里德里希（Engels, Friedrich）160

莪相（Ossian）55—56, 138, 148
法国大革命（French Revolution, the）6, 9, 45—51, 57—58, 103
法拉第, 迈克尔（Faraday, Michael）112
法朗吉（phalanstère, the）156
反讽（irony）79—84, 91, 96, 117
反题（antithesis）63, 69—70
反犹主义（anti-Semitism）139, 161
费希特, J.G.（Fichte, J.G.）62-64, 69, 139
风景画（landscape painting）93—98
弗里德里希, 卡斯帕·大卫（Friedrich, C.D.）90—92
弗洛伊德, 西格蒙德（Freud, Sigmund）113
福塞利, J.H.（Fuseli, J.H.）16
福山, 弗朗西斯（Fukuyama, Francis）169
福斯科洛, 乌戈（Foscolo, Ugo）132
伏特, 亚历山德罗（Volta, Alessandro）111
傅立叶, 夏尔（Fourier, Charles）156
复辟（Restoration, the）123—125

伽伐尼, 路易吉（Galvani, Luigi）111
感觉（sensation）75—76, 78
感性（sensibility）2, 8
高贵的野蛮人（Noble Savage）23, 44
戈德温, 威廉（Godwin, William）107
戈雅, 弗朗西斯科·德（Goya, Francisco de）59
哥特式复兴（Gothic revival）15

哥特式建筑（architecture, Gothic）16，33
歌 德，J.W. von（Goethe, J.W. von）34—39，54，109，120
歌剧（opera）133—134
格雷，托马斯（Gray, Thomas）18
革命（revolution）6，10，125，160—161
　　亦见法国大革命（see also French Revolution, the）
个人（individual, the）64，162
功利主义（Utilitarianism）7，104
共产党宣言（Communist Manifesto）160
共产主义（communism）157—161
古典主义，魏玛（classicism, Weimar）38，73
果戈理，尼古拉（Gogol, Nikolai）129

哈曼，约翰·格奥尔格（Hamann, Johann G.）31
哈兹里特，威廉（Hazlitt, William）24，54，97，118
海涅，海因里希（Heine, Heinrich）27，48
荷尔德林，弗里德里希（Hölderlin, Friedrich）72—73，80
赫尔德，J.G. von（Herder, J.G. von）31—35
黑格尔，G.W.F.（Hegel, G.W.F.），46，49，68-72，82，84，87
后现代主义（postmodernism）169—170
湖畔派（Lake School, the）53—54，120
华兹华斯，威廉（Wordsworth, William）46，51-53，56，75—77，84，87，99，103，106
画家（painters）93—94，148—152
欢乐（joy）44，46，77
惠特曼，威廉（Whitman, Walt）168
霍桑，纳撒尼尔（Hawthorne, Nathaniel）154，164—165

吉罗代，A.-L.（Girodet, A.-L.）148
济慈，约翰（Keats, John），56，76，86，106，115—118
加里波第，朱塞佩（Garibaldi, Giuseppe）131
金斯堡，艾伦（Ginsberg, Allen）169
经验主义（empiricism）7—8，11
聚合（synthesis）63，69—70
决定论（determinism）7

卡斯尔雷（Castlereagh, Viscount）124
康德，伊曼努尔（Kant, Immanuel）6，25—29，62—63，80，84
康斯太勃尔，约翰（Constable, John）74，95—97
柯勒律治，塞缪尔·泰勒（Coleridge, Samuel T.）51，53，56，65，77，79，85—86，103—104，108，140
科仁斯，亚历山大（Cozens, Alexander）93
科学（science）5，17，40，121—113
克莱斯特，海因里希·冯（Kleist, Heinrich von）27
克雷夫科尔，让·德（Crèvecoeur, Jean de）163
库珀，詹姆斯·菲尼莫尔（Cooper, J. Fenimore）163
狂飙突进运动（Sturm und Drang）35—37，106
昆西，托马斯·德（Quincey, Thomas de）27，53，136

拉丁美洲（Latin America）60—61
莱蒙托夫，米哈伊尔（Lermontov, Mikhail）129
浪漫的（Romantic）
　　vs. 古典的（classic）67
　　残破之物（fragment）82—83
　　反讽（irony）79—84，91，96，117
浪漫主义（Romanticism）

177

美国（American）162—169
英国（British）51—54，99—102，106—108，115—123
 法国（French）136，140—154
 德国（German）30—44，62—73
 意大利（Italian）130—134
 起源（origins）1—4
 俄国（Russian）127—129
 今天（today）170
雷诺兹，约书亚爵士（Reynolds, Sir Joshua）94
李斯特，弗朗兹（Liszt, Franz）136
李嘉图，大卫（Ricardo, David）104
理性主义（rationalism）5，7，9
理智（reason）22，29，65，68
历史（history）69
联觉（synaesthesia）89，134
龙格，菲利普·奥托（Runge, Phillip Otto）33，88
卢德分子（Luddism）125
卢梭，让-雅克（Rousseau, Jean-Jacques）21—24，31，48，52，54
卢维杜尔，杜桑（L'Ouverture, Toussaint）60
路易，布朗（Blanc, Louis）157
伦敦东区佬诗派（Cockney School），the 118
罗伯斯庇尔，马克西米连（Robespierre, Maximilien）47
罗萨，萨尔瓦托（Rosa, Salvator）19
洛林，克罗德（Lorrain, Claude）94，97
洛克，约翰（Locke, John）5

马克思，卡尔（Marx, Karl）71，126，147，159—161
马志尼，朱塞佩（Mazzini, Giuseppe）131
麦克弗森，詹姆士（Macpherson, James）55
麦斯麦，弗朗茨（Mesmer, Franz）113

梅尔维尔，赫尔曼（Melville, Herman）165
梅特涅，亲王（Metternich, Prince）124
美国反叛（American Rebellion）6，10
美国（USA）60，162—169
门德尔松，费利克斯（Mendelssohn, Felix）138
孟佐尼，亚力山达罗（Manzoni, Alessandro）132
秘密社团（secret societies）126
民族精神（Volksgeist）32，62
民族情感的复兴（Risorgimento, the）131
民族主义（nationalism）30，60—64
拿破仑（Napoleon），37，49，55，57—61，64，68，124
牛顿，伊萨克爵士（Newton, Sir Isaac）5，102
诺瓦利斯（Novalis）62，66，80，102
女性（women）114
女性主义（feminism）114，157

欧文，罗伯特（Owen, Robert）105

帕格尼尼，尼克罗（Paganini, Niccolò）135
潘恩，托马斯（Paine, Thomas）10
彭斯，罗伯特（Burns, Robert）51
皮拉内西，G.B.（Piranesi, G.B.）20
批评，文学（criticism, literary）85—86
坡，埃德加·爱伦（Poe, Edgar Allan）165
普鲁东，皮埃尔-约瑟夫（Proudhon, P.-J.）158
普罗米修斯（Prometheus）109—110
普希金，亚历山大（Pushkin, Aleksandr）128

启蒙运动（Enlightenment, the）5—6，8，11，21

乔姆斯基，诺姆（Chomsky, Noam）169
清教主义（Puritanism）162，164—165
诠释学（hermeneutics）84

认识论（epistemology）24
如画风格（picturesque, the）2, 94

骚塞，罗伯特（Southey, Robert）53, 103
莎士比亚，威廉（Shakespeare, William）34, 39, 86, 134, 6, 138, 143, 152, 165
烧炭党（Carbonari,the）130—131
社会冲突（social contract）23—24
社会主义（socialism）105
 在法国（in France）154—158
神秘主义，布莱克（mysticism, Blake）99—101
生机说辩论（vitalist debate）111
圣-茹斯特，安东尼·路易·德·（Saint-Just, L.-A.de）47
圣西门，昂利（Saint-Simon, Comte de）155
司各特，沃尔特爵士（Scott, Sir Walter）55, 134
司汤达（Stendha）144—145
斯塔尔夫人（Staël, Madame de）140
斯威登堡，伊曼纽（Swedenborg, Emanuel）99
施莱尔马赫，弗里德里希（Schleiermacher, Friedrich）62, 66, 85
施莱格尔，A.W. von（Schlegel, A.W. von）62, 66—68, 85, 87
施莱格尔，弗里德里希·冯（Schlegel, Friedrich von）4, 62, 66—68, 80—83, 170
十二月党人（Decembrists, the）127
诗歌（poetry）51—56, 67, 87
时代精神（Zeitgeist）140
时间的概念（time, concept of）87
史密斯，亚当（Smith, Adam）55, 104
审美（aesthetics）34, 43, 68, 84, 88
 济慈（Keats）118
叔本华，亚瑟（Schopenhauer, Arthur）65
舒伯特，弗朗兹（Schubert, Franz）138

舒曼，罗伯特（Schumann, Robert）138
《抒情歌谣集》（Lyrical Ballads）51—53
苏格拉底（Socrates）81
梭罗，戴维·亨利（Thoreau, Henry David）167

塔列朗，夏尔·德（Talleyrand, Charles de）124
特里斯坦，费洛拉（Tristan, Flora）157
统合艺术作品（Gesamtkunstwerk）89, 139
透纳，J.M.W.（Turner, J.M.W.）97—98
托尔斯泰，列奥（Tolstoy, Leo）129
托克维尔，亚力西斯·德（Tocqueville, Alexis de）164
陀思妥耶夫斯，费奥多尔（Dostoyevsky, Fyodor）129

瓦格纳，理查德（Wagner, Richard）89, 136, 139, 146, 161
瓦肯罗德，约翰·亨利希（Wackenroder, W.H.）88
威尔第，朱塞佩（Verdi, Giuseppe）133—134
韦伯斯特，诺亚（Webster, Noah）163
唯我论（lipsism）79
唯物主义（materialism）7, 26, 71, 121, 159
唯心主义（idealism）7, 26, 71
温克尔曼，J.J.（Winckelmann, J.J.）14, 33
沃普尔，贺拉斯（Walpole, Horace）15, 18
沃斯通克拉夫特，玛丽（Wollstonecraft, Mary）107, 114
物自体（noumena）26, 63, 70
乌托邦主义（utopianism）103—105, 164
 社会主义者（socialis）105, 155—157
无政府主义（anarchism）
 普鲁东（Proudhon）158

179

雪莱（P. Shelley）108
梭罗（Thoreau）167

希腊艺术（Greek art）68
席勒，约翰·克里斯托弗·弗雷德里克·冯（Schiller, J.C.F. von）41—44，55
席里柯，泰奥多尔（Géricault, Théodore）150
现实主义（realism）128—129，144—147
现象（phenomena）26，63，70
消极感受能力（negative capability）86，117
想象（imagination）29，43，75—79，108
肖邦，弗里德里克（Chopin, Frédéric）136
谢林，弗里德里希（Schelling, Friedrich von）62，65，72，89
心理分析（psychoanalysis）113
新古典主义（neo-Classicism）11—14，84，86，141，149
休谟，大卫（Hume, David）55，84
雪莱（Shelley）
　玛丽（Mary）107，110—111，114
　珀西，B.（Percy B.）106—109，120

雅各宾派（Jacobins）47—48
扬弃（sublation）69
杨格，爱德华（Young, Edward）78
异教（paganism）13，67—68，73
一元论（monism）70
艺术（art）12—14，68，88—98
　作为语言（as language）88
　亦见审美（see also aesthetics）
艺术家，见画家（artists see painters）
艺术大师（virtuoso, the）135

音乐（music）89，133—139
　古典音乐/浪漫主义音乐（classical/Romantic）137
　歌剧（opera）133—134
　标题音乐（programme music）136
游戏（play）43
有机形式（organic form）32，67—69，89，159，170
语言学（philology）31
雨果，维克多（Hugo, Victor）142—143，154
语言（language）31
　和艺术（and art）88
约翰逊，塞缪尔（Johnson, Samuel）2—3

詹姆斯，汤姆森（Thomson, James）74
真实，和心思（reality, and mind）70
正题（thesis）63，69—70
知识，完整的（knowledge, completion of）69
直觉，创造性（intuition, creative）65
智识（intellect, the）5—7
主导动机（Leitmotiv）136，146
主体（subjectivity）75—80
资本主义（capitalism）45，161
自然（nature）13—14，74—75，76—88
　以及歌德（and Goethe）40
　作为一种语言（as a language）88
　以及社会（and society）23
自我（ego, the）63—65
自由（freedom）50，69
宗教信仰（religious faith）65，73
　和艺术（and art）88